圖解
手工書入門

陳銘磻 ◎著

原書名：自己動手做一本書

〔序言〕

親手做紙藝的樂趣

梁修身（導演、演員）

　　第一次看到取名叫《圖解手工書入門》的趣味書，非常驚訝，內心感到十分不可思議，怎麼也想不透，書冊竟然可以經由自己動手去做，即可輕易完成。

　　不僅書本如此，在無限的創意之中，還可藉由紙張的功能與效應，巧妙的製作出各種類型的書冊或書籤、剪貼簿或珍藏盒。

　　自己動手做紙製品的時代果然生動。

　　從事演藝工作三十餘年，閒暇時刻我喜歡閱讀，也經常逛書店，琳瑯滿目的書籍、紙藝品，固然使人眼花撩亂，但是經過設計師設計出來各種不同構圖的封面書衣，卻也表現出現代人熱中追求知識與美學的迫切感。

　　追求知識和釋放知識，在電腦普及的現代社會已然成為一種習慣，人人可以在網站裡設計屬於個人的網頁，人人可以在部落格裡用文字抒發觀念、創作，然後再把這些成熟或不成熟的創作結集出書。

　　許多人開始利用電腦程式，為自己的文字創作編輯成書的樣式，自己列印、裝訂，並設計自己喜愛的封面，做它個五本十本，分送朋友。

　　許多碩士班的論文集大都是自己動手編製完成的。

　　這本《圖解手工書入門》的工具書便是教人怎樣親手做一本有風格的書、有趣味的紙藝品，誠如作者所言，不論有字天書或無字天書，一旦經由紙張自己動手做屬於自己風格的紙書或紙藝，必然特別不同。

　　《圖解手工書入門》其實是做一本紙藝給自己。

　　一生之中能夠親手編輯，為自己做一本書或一本筆記書，不也是一件意義非凡的任務嗎？

　　這本有意思的書，教你認識許多書，許多趣味的紙工藝。

〔前言〕

書中情意長

陳銘磻

　　我喜歡書，喜歡內容吻合心境又設計典雅的書，典雅的標準固然極其抽象不一，我卻嗜書如命的喜歡經過設計和印刷飄散著濃濃墨香的書本。

　　我喜歡自己親手設計新穎的空白筆記本，那一本本「留白天地寬」的筆記本，可以任我自由自在的在其中記錄心情、記錄想法、記錄某些靈光乍現的思維。

　　我喜歡紙，喜歡各種類型和色彩的紙；我曾經用買來的日本和紙，自己動手做出好多本精裝式的經摺書，分送給朋友；自己動手做的空白筆記本，格外能表現出我對「美」的偏執與喜好，我在美的前提下，經常用不同的紙樣做出許多跟紙有關的「書」。

　　說是書，不盡然就是可以拿來閱讀的書本，紙，除了可以用來做書、摺紙鶴、寫便條、做邀請卡和列印之外，還可以動手做出許多跟閱讀相關的周邊產品，像筆記本、經摺書、掌中書、剪貼簿、明信片書、畫冊、結婚證書、聘書、感謝狀、獎狀、報告書、

企劃書、簽名書、書籤、便條本、珍藏盒、紙扇、紙鉛筆盒和讀書架……等；紙，可以作用的地方非常多。

透過紙張的使用價值，再加上自己動手去做，紙類的產物便越加生成一種難以名狀的有生命的物品，如果再加巧思，紙類產品便被豐富的創造力，製作成使人歡心的美的藝術品了。

這本書就是這樣一本教你把美呈現出來的書，藉由自己動手去做的原則，利用厚紙板、寫字紙或圖畫紙、棉紙，精心規劃、設計，一本好看好用的空白筆記本於焉誕生。

誰都可以親手製作一本書，誰都能夠在書本的世界裡，賞玩出許多有趣的製作技巧。

那是因為，書中情意長。

取書名《圖解手工書入門》，也是因為書中趣味多。

目錄

〔創意靈感〕

自己動手做一本書
Do it by yourself

　　書籍，自古以來即被當成是人們忙碌工作後，枯竭心靈唯一的光明象徵，它不僅像家裡其他陳設的飾物一樣，成為櫥櫃裡傳達知識淵博與否的代表，也成為人們搭捷運、啃時間，閒來無事隨手翻閱，接受文化薰陶的嗜好。

　　一種充滿沉靜美學，無以倫比的情境嗜好。

　　在不調和的教育結構裡讀書或生活，書籍，那外表美麗細緻的書衣，以及內在充滿各種文化特質的文字，藉由輕靈優美的各式版本，默默呈現出雅緻的心靈感受，使人從閱讀當中，獲取到知識、智慧、趣味和成長的許多因子。

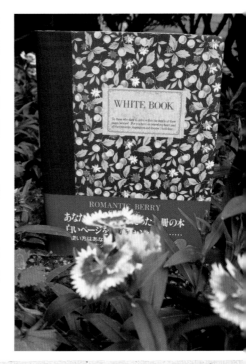

　　讀書之美，如同桃源仙境，塵俗之中根本無法找到。

　　出版與印刷術並不發達的五、六〇年代，一般人想要讓出版社出版一本書，談何容易；經濟與知識爆發的八、

九〇年代，非文學作家的專業技能寫書人，已然能夠在以創意領先一切的經濟生活中，逐漸嶄露頭角，成為出版社追逐寫書和出書的目標；科技電腦普及化的二十一世紀，人人都有機會利用電腦上網，使用文字發表意見、相互通信，或者共同在某一個網頁平台，討論某個熱門的社會議題；除此之外，也有更多的機會，藉由各類電腦程式，編排、製作和列印自己寫作的文章，結集成冊。

寫書和出書，不再只是寫作人的專利，人人都能以自己喜愛之名當起作家，更能以自己喜愛的標題為書名落款。

作家，已然變成名副其實坐在電腦桌前，對著鍵盤敲敲打打，自成一家之言的人。

　　懂得編輯和印刷流程的人，即便經由這種編排和列印的過程，自己動手完成一本屬於個人風格的書籍，這本書可能是家書，可能是發表在自己部落格裡的雜感短文，可能是發表在網路上的一部長篇小說，也可能是流傳網路或朋友傳送給你的好文章、好作品的剪輯。

　　總之，不論有字天書或無字天書，都能成書。

　　另一方面，因為得力於電腦程式輔助，以及靈動巧思的創意，人們的確可以在不需花費龐大金錢的前提下，輕鬆編輯，流暢製作，自己動手完成一本樣式和封面都精緻不凡，內頁全部空白的筆記本，或填滿許多文字的個人著作。

這本著作，你可以經由列印、影印、印刷等方式，製作成五冊、十冊或二十冊。

自己保留或分送好友，意義非凡。

小學生、中學生可以把在學校裡完成的作文或日記，用自己動手做的方式結集出版；大學生可以把讀書心得報告寫作或論文，整理成冊，自己裝訂成書；戀愛中的男女，為了表達愛慕情意，可以把情書、愛的小語、愛的畫像，彙集成一本愛的心事小書，傳遞給愛的伊人。

伊人在天涯、在海角的任何一方，都可以透過這本情人親手製作的愛的小書，留戀和懷念。

為了讓親手製作的小書增添個人風格，你可以拿伊人當初相送的禮物包裝紙，做為封面的書衣；當然，你也可以使用古色古香的線裝書的裝幀方式呈現，為送禮增添雅趣心意。

自己動手編排製作一本書有許多種方式，有使用訂書針裝訂的平裝書，有使用厚紙板當封面包裝的精裝書，有使用細棉繩或細草繩穿針引線的線裝書，當然，也可以是利用文具店販賣的打孔筆記本的現成材料，改裝而成的打孔書。

　　書籍，可以這樣製作，筆記本、日記本一樣可以這樣自己動手完成。

　　熟悉自己動手製作一本書的簡易步驟之後，同樣可以利用這些技能，以及善用各種紙類的特色，製作獨具個人風格的筆記本、經摺書、掌中書、剪貼簿、明信片書、畫冊書、結婚證書、聘書、感謝狀、獎狀、報告書、企劃書、簽名書、書籤、便條本、珍藏盒和讀書架……等。

　　書或筆記本都是藉由紙張和布料共同完成的文化成品，因此，在自己動手做一本書、一本冊子之前，一定要對市面上可以買得到的紙張做一番最起碼的研究；完成一本有風格、有風味的書冊，如果能夠慎選內文用紙，必定可以讓書冊增添更多風采。

　　紙張，除了常用、常見的影印紙，列印用的A4紙之外，還有牛皮

紙、作畫用的圖畫紙、宣紙、日式和紙，以及加工加料製造的粉彩紙等。

自己動手製作一本有意義、有紀念價值的文字書，給自己閱讀、收藏，或者送給喜歡的人，是一件美妙又神奇的文化傳承的展現。

自己動手製作一本屬於個人旅行回來之後的寫真明信片書，把精彩的旅行照片分類分章印製在相紙上，然後裝訂成冊，分寄給好友，賞心又悅目。

自己動手製作一本現代化空白頁經摺書，供做宴會時貴賓簽名簿，或者拿來搜集藝人偶像或運動明星的專用簽名書，甚至做為記載家族史使用，獨樹一幟，沒人可比。

自己動手製作一本空白的筆記本，記錄某年夏天的深情記事，翻翻心情好回憶。

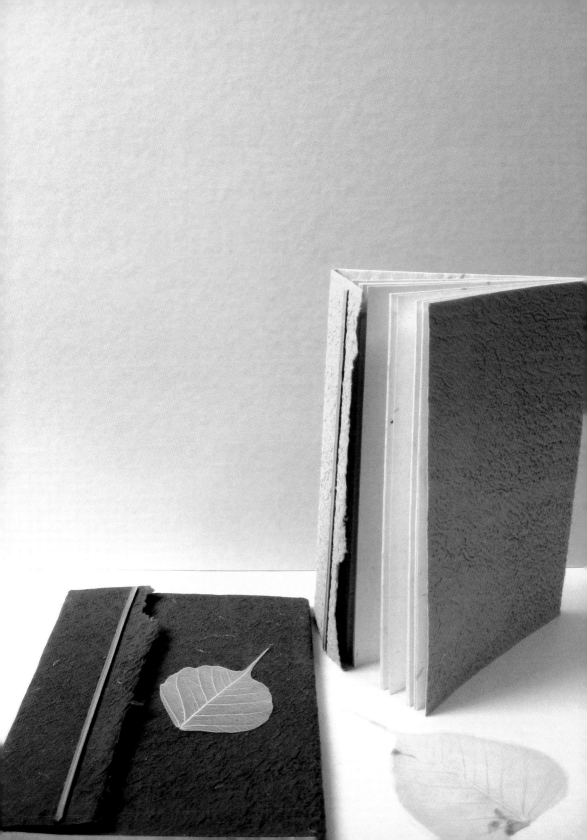

〔一起來做精裝本的洋書〕

hardcover
躍動青春西洋書

瀟灑當作家

　　一本書能記載些甚麼東西？一生滄海桑田的辛酸故事？一段離奇的生命境遇？一個獨特又具建設性的觀念？是記錄百年孤寂的歷史真相？是虛應人生的假面告白？還是一篇虛構情節的人性小說？

　　一本書可以道盡人一生的波折遭遇，一本書可以記錄獨角仙成長生態的過程，一本書可以指引許多人的生命目標，一本書可以是旅遊指南。

　　一本書是一首耐聽耐唱的歌，吟誦不盡人生百態。

　　一本書是一座迷離思想的堂奧，一點一滴迴盪生命奧義。

　　有人喜歡閱讀寫滿文字的書，有人特別鍾情於看了就著迷的漫畫書，有人偏愛精裝本書，有人卻喜歡收集無字的筆記本。

　　用無字天書隨手記錄人生行旅當中所見所聞與所感的隻字片語，用精裝的筆記本逐頁描繪人生遊歷的喜、怒、哀、樂，必然會有一股莫大的喜悅感觸自心中冉冉揚起。

　　能把心中良善的想法和怪誕的念頭寫下來，雖無法避免和錯綜複雜的文字技巧撞擊，可一旦把心底裡面的各種聲音，用真情真意宣洩出來，那足以吹散卑微之氣的聲音，很容易使人產生一股強勁的勇氣。

　　勇氣難得，是前進的最大力量。

　　行至人生遠處，眼界所能看到的恐怕不是某個難以預期的美麗前程，更不是擺明抽象，卻摸不著邊際的假象未來，而是那段想來記憶猶新，顛簸不已的來時路。

　　有時回頭閱覽曾經寫過的日記，或者青澀時期寫過的情書、作

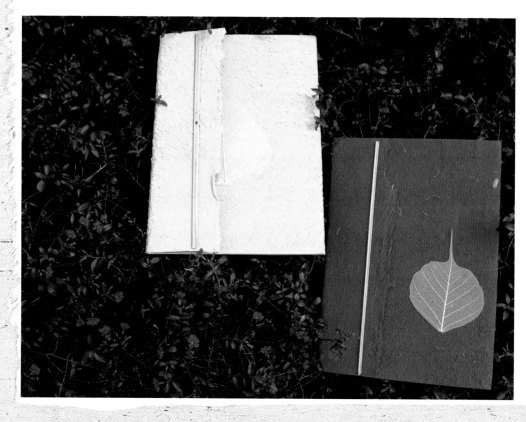

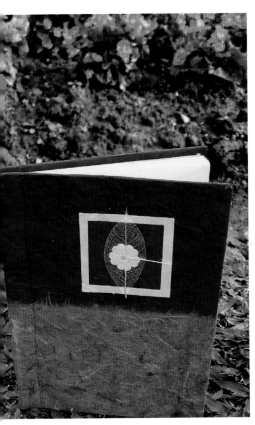

文,除了不免在心底暗自訕笑一番之外,其實,在那些零亂的記錄當中,卻也同時記載著無數好笑、無奈、幼稚、真心、搞怪和不用心的過往奇事。

在精裝版的日記本上記事、記人、記私密,是寫作的第一步。

寫作固然辛苦,但是用好文筆或用七零八落的思維,在一本精裝版的空白筆記裡,以洋洋灑灑的文字記下瀟瀟灑灑的心情,可也是人生一大快慰事。

無字的筆記本,曾經精裝過許多人的許多情事。

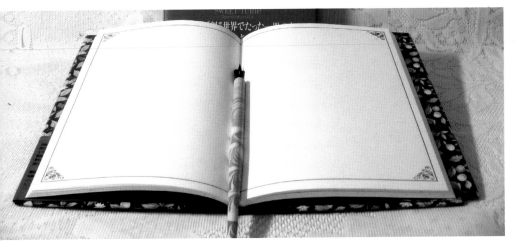

精裝書的製作材料

　　書衣用紙（單色皮紙或單色厚紙或古典圖案的布料）、厚紙板三塊（一封面、一封底、一書背）、內文紙（白色用紙若干）、蝴蝶頁用紙（厚色紙兩張）、寒冷紗、緞帶。

動手做精裝書

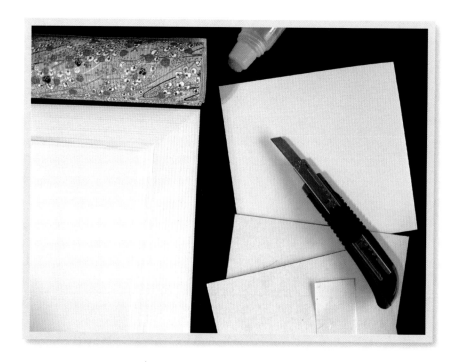

☞ 準備材料

先準備好製作精裝書必須用到的內文紙若干張、厚紙板（一封面、一封底、一書背）、封面包裝用紙或布料、強力膠水。

☞ 摺紙

先把內頁紙對摺，摺疊
整齊；內頁紙的三個邊
陲比封面紙要少約0.4
公分，也就是對摺後的
內頁紙不裁切，只在封
面紙的上下右和封底紙
的上下左各增加0.4公
分即可。

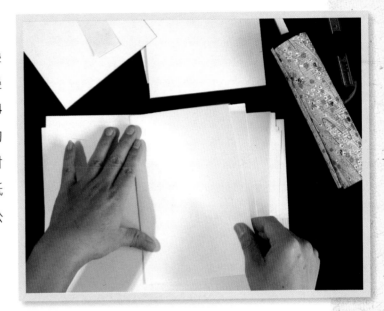

☞ 內頁紙

一本精裝書大約需要
50張A4紙，對摺成100
張，成為200面。可以
做空白頁書，也可以事
先利用電腦的編輯效
用，把個人的文字創
作，編排列印上去，再
經手工裝訂，即成一本
自己的文字創作集。

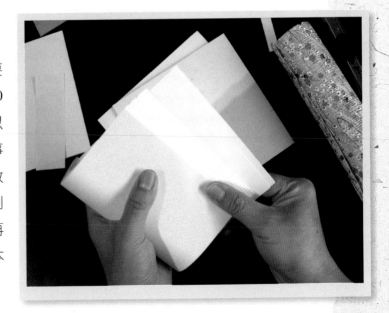

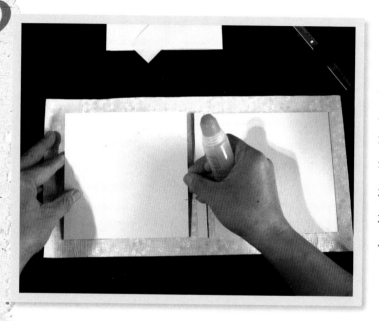

☞ **精裝厚紙板**

把預先切割好的
三塊厚紙板（高
度一樣，封面一
塊、封底一塊、
書背一塊），依
樣排列整齊，放
在封面包裝紙或
包裝布的反面。

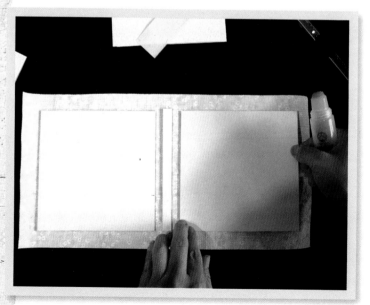

☞ **黏貼**

準備黏貼厚紙
板。

☞ 黏貼厚紙板

開始精確的黏貼厚紙板。

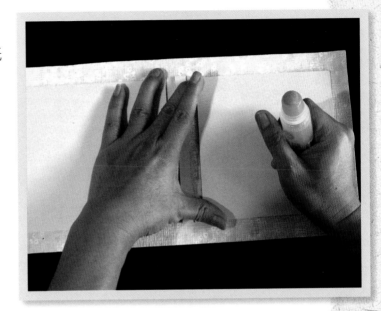

☞ 包裝四個角

先把包裝紙或包裝布的四個角落，向內摺貼到厚紙板上，亦即摺角向內黏貼。

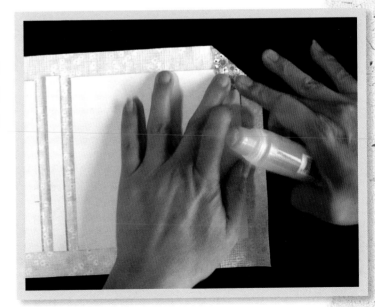

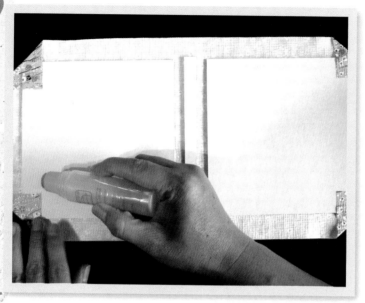

☞ 用摺包裝紙
的技巧包角
黏貼摺角必須牢
固，避免鼓出來
太厚。

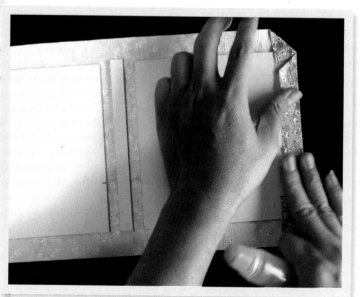

☞ 包裝四個邊
開始摺黏包裝紙
或包裝布的四個
邊。

☞ 不可激突

要把突出來約2公分到3
公分的包裝紙向內摺黏
牢固，才能使完成後的
精裝書很精密。

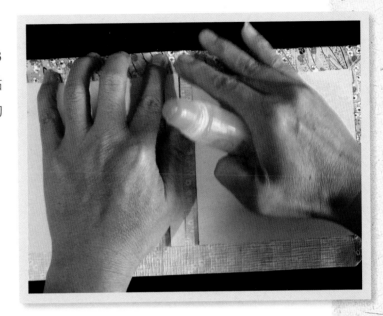

☞ 牢固與整齊

黏貼邊邊角角都要一致
性，牢固之外，更需整
齊。

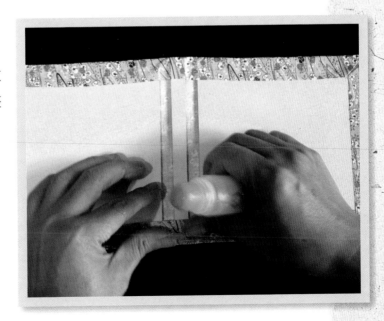

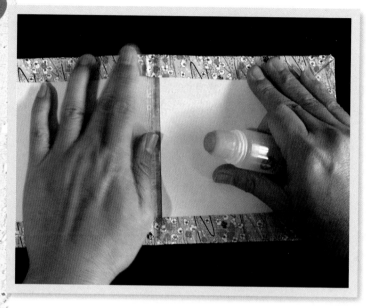

☞ 細心耐心檢
查
檢查黏貼後的封
面和內頁紙是否
牢固、整齊。

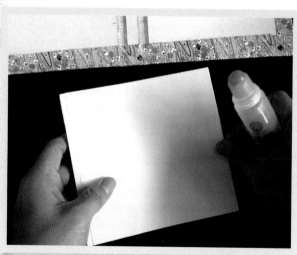

☞ 摺蝴蝶頁
準備一張可摺疊成和內頁
紙大小一樣的蝴蝶頁用
紙,供做封面裡使用。蝴
蝶頁作法:一張內頁紙對
摺成兩張,共四面。蝴蝶
頁其中一面全黏貼在封面
裡,後一頁的另一面內
邊,黏貼在內頁紙上,是
為了連接住封面和內頁,
使內頁不致脫落。

☞ 封底蝴蝶頁
準備封底裡的蝴蝶頁用紙。

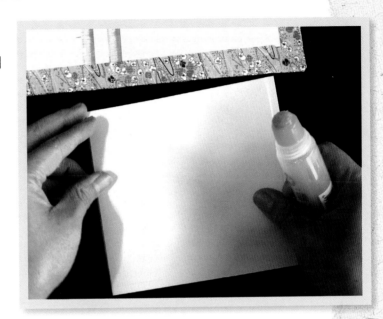

☞ 書背強力膠
用一塊平坦的木板把摺疊完成的內頁紙由上方排列整齊，壓平，然後在內頁紙的書背塗上強力膠水，約隔兩分鐘，等膠水稍乾，再使力把內頁紙牢固的黏貼在封面的書背厚紙板上。

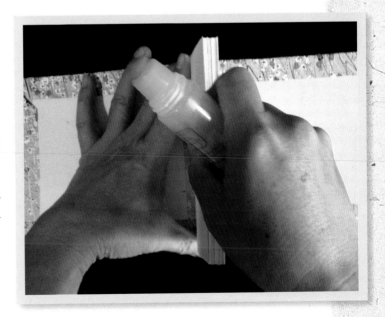

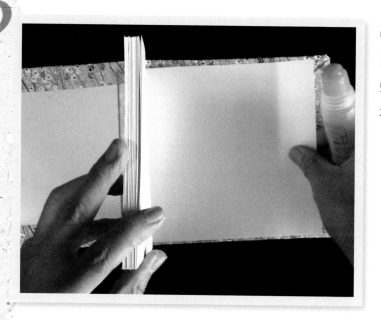

☞ 貼上蝴蝶頁
同時用膠水把蝴
蝶頁的一面黏貼
在封面裡。

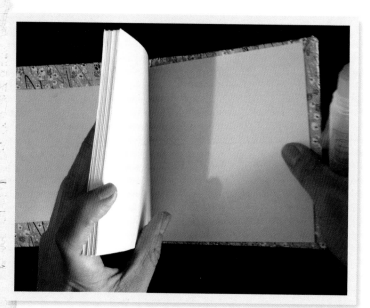

☞ 距離之美
黏貼在封面裡的
蝴蝶頁，和封面
上下右三邊相
距0.4公分就對
啦！

☞ 再貼蝴蝶頁
黏貼封底裡的蝴蝶頁。

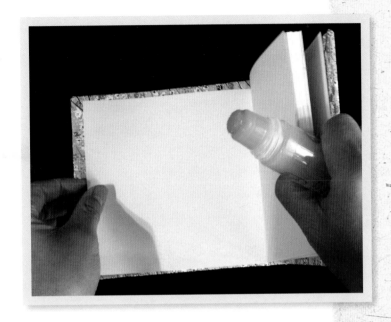

☞ 撫平蝴蝶頁
撫平黏貼後的蝴蝶頁。

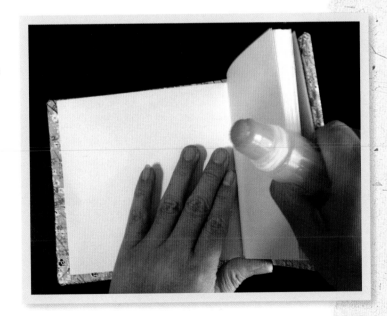

☞ 檢查蝴蝶頁

檢查蝴蝶頁有否
黏貼牢固。

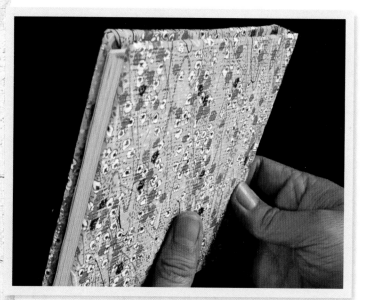

☞ 全面檢查

用手指和手掌檢
查黏貼部分是否
完整而牢固。

☞ **題書名**

如果是用紙做封面包裝，就在封面左上角黏貼一張同類型不同顏色的
小紙，供做書寫書名使用。

☞ 1公分的美麗
把小紙條黏貼到封面，紙條與封面邊陲距離約1公分。

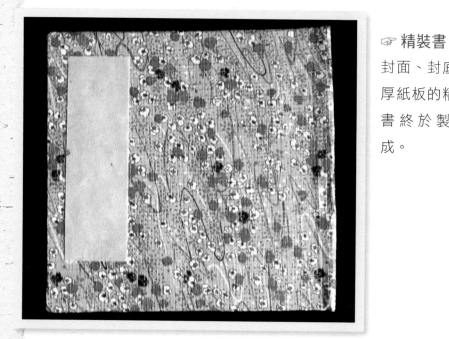

☞ 精裝書
封面、封底內裝厚紙板的精裝本書終於製作完成。

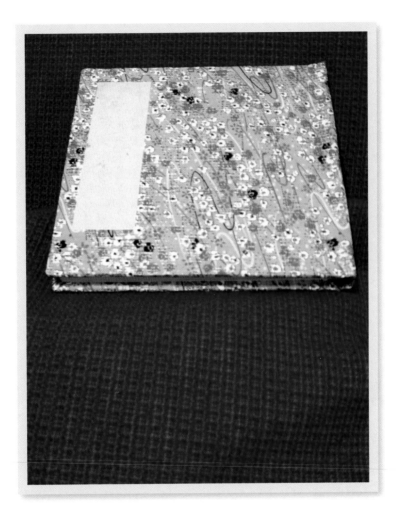

☞ 西洋書

精裝書又叫西洋書，作用是美觀、具保護作用，還能呈現典雅的風
味。

雪琉璃

陳銘磻

日本北海道‧關東‧伊豆半島‧近畿‧中部的文學旅景

〔一起來做巧緻的平裝書〕

softback
璀璨精巧平裝書

掌中人生天地寬

　　某男子和他的愛人分手之後，心情低落到了極點，一旦想到兩人相處的甜蜜時光，他都會一往情深的把所有的過去一一攤在回憶之中，不停咀嚼回味，他要把有關他和愛人之間的記憶，以某種想像的特徵代替，但思念的滋味使這種想像愈加痛苦。

　　是失戀嗎？大概是吧！他開始懷疑兩人的世界根本無所謂的真情真意可言；於是，他決定把受創的心錮鎖起來，除了不停傷心，他的神情相對盪到莫名索然的谷底，他甚至恐懼到想及死亡。

　　死亡的同一條件是絕對的勇氣。

　　當閉上眼睛，他的心裡便無端升起一種嫌惡的幻覺，他幻想自己沒有足夠的勇氣和死亡發生關係，因為死亡從未為他帶來任何奇妙的意味。

　　可以這樣說，他從來就沒有過死亡的經驗。

　　他努力要求自己讓零亂的心情避開令他苦惱不已的思念，他問自

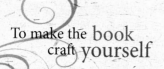
己要往何處去？是要用抽象的想念回到他優柔寡斷的性情之中？還是繼續留在那個充滿晦暗與不安的屋子裡？

最後，他選擇一個人出國旅行。

他隨身帶著一本手掌大小的筆記本，坐上遊覽車時低頭記錄，回到飯店時一樣在空白的筆記本上記下許多旅途見聞的零星文字；那些看來好似蟹形文字的筆觸，簡直比死亡還要醜陋，他卻開始喜歡這種在一本掌中型的空白筆記本上胡亂塗鴉的快感。

有時，他寫一些見山見水不見人，極度無病呻吟的低沉文字；有時，會利用一張紙面刻意寫上大大的「痛苦」二字；有時，描景描物也描述導遊的說些恐怕連他自己都看不下去的不詳語焉。

一個星期的光景，一本小小的掌中型筆記本，就在他胡亂塗抹的快意下宣洩完畢。

他下意識覺得自己又活過來了。

為甚麼出去一趟旅行，他的心又重新恢復清明起來？為甚麼旅途中，他只是隨興的在筆記本上胡亂記下一堆連自己都看不懂的文字，反而讓他不再燃起死亡的念頭？

事實上，他從未想到死亡；因為，死亡從來也不曾出現在他心中。

他只是一時沮喪而已。

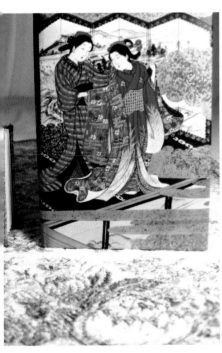

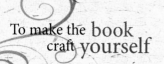
平裝書的製作材料

　　書衣用紙（單色厚紙或有圖案的布料和厚紙）、內文紙（白色用紙若干）、蝴蝶頁用紙（厚色紙兩張）、緞帶。

動手做平裝版掌中筆記本

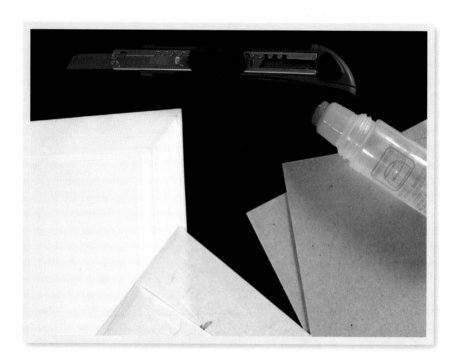

☞ 準備材料

平裝書的製作材料包括列印紙、皮紙或銅版紙、0.2公分厚度的厚紙板、包裝紙。

☞ **平裝本書**

所謂平裝本書,也就是封面包裝方式屬於非精裝本的普通裝訂本。

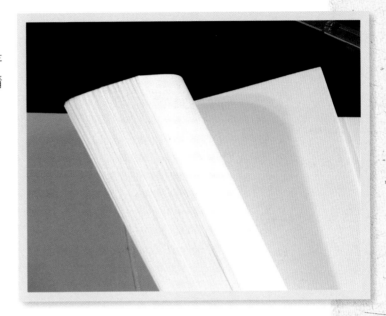

☞ **對摺再對摺**

平裝本書的內頁用紙可以用列印紙對摺再對摺,也就是印刷專業術語稱呼的50開本。

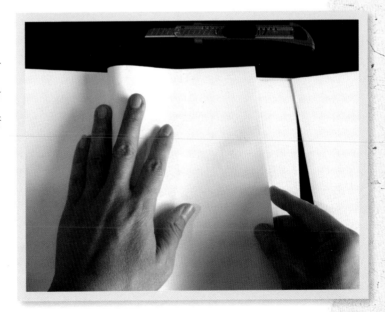

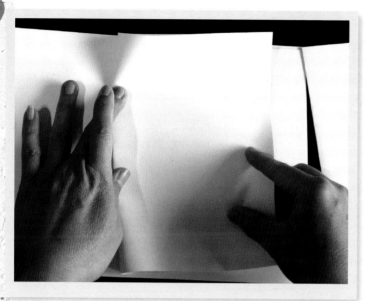

☞ 25開本

親手摺紙要能做到整齊劃一。如果不想做50開本的掌中書,也可以做對摺一次的25開本,現在市面上販售的書籍,很多都是25開本。

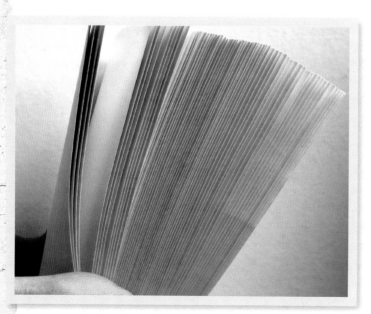

☞ 裁切整齊

內頁紙摺疊完畢後,為了紙邊能夠齊整,可以把摺疊好的內頁紙拿到影印店,花極少數的錢請店老闆幫忙裁切整齊,會更像一本有稜有角的書。

☞ 包裝封面
在0.2公分厚度的厚紙
板上準備黏貼包裝紙，
包裝紙的尺寸大小可以
和內頁用紙一樣。

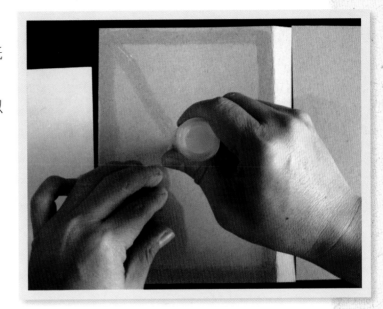

☞ 在封面黏貼包裝
紙
在0.2公分厚度的厚紙
板上黏貼包裝紙。

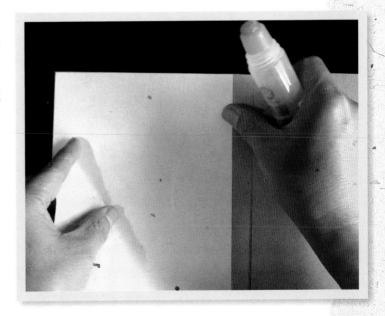

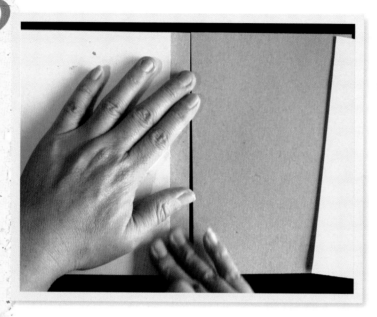

☞ 撫平封面
用手掌或塑膠尺
撫平封面紙。

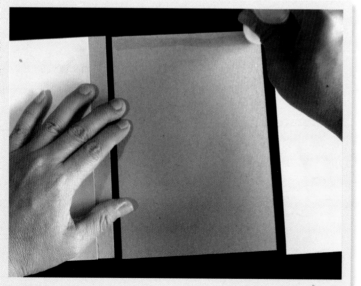

☞ 包裝封底
準備黏貼封底。

☞ 在封底黏貼包裝
紙

在封底上面黏貼包裝
紙。

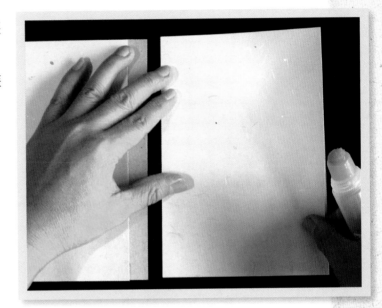

☞ 完成封底包裝

封底包裝黏貼穩妥。

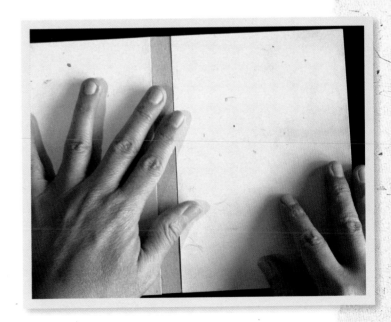

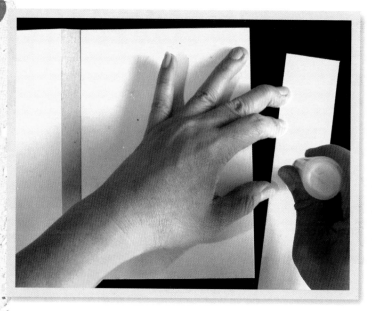

☞ 留意書背
準備黏貼書背，
書背用紙高度和
封面高度一樣，
寬度則視內頁紙
的總厚度而定，
也許 1.3 公分，
也或許是 1.5 公
分。

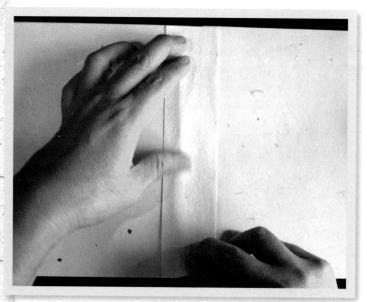

☞ 包裝書背
用力撫平書背黏
貼部分，使書背
堅固起來。

☞ 完成書背包裝
書背黏貼完成。

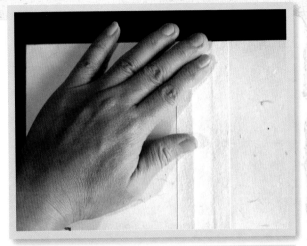

☞ 包裝封面裡
準備用白色列印紙黏貼封
面裡和封底裡。

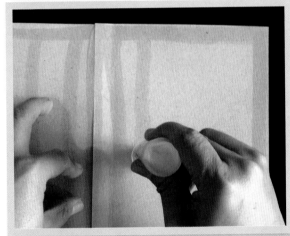

☞ 裡外一致
黏貼白色列印紙。

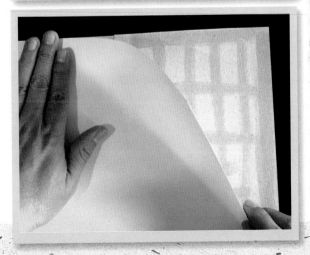

☞ 黏貼內頁

準備用強力膠水黏貼內頁書背。

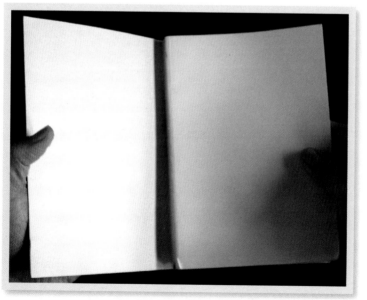

☞ 合體

把摺疊完成的
內頁，準備和
封面用紙的書
背合體。

☞ 封面和內頁緊緊相繫

用力把內頁紙和書背牢牢貼在一起。內頁紙摺疊後大約為100張200面。可以做空白頁書，也可事先利用電腦的編輯效用，把個人的文字、圖片或攝影作品，編排列印上去，再經手工裝訂，即成一本自己的文字創作集或寫真集。

☞ 完成平裝書

一本平裝本的書終於完成。

☞ 再加點綴

可以預先在書背裡面加上一條緞帶，做為書籤使用。

☞ 檢查平裝書包裝

完成後的平裝本書，和市售25開本書大小一致。

☞ 實用的平裝本

平裝本書大方適意，樸實好用。

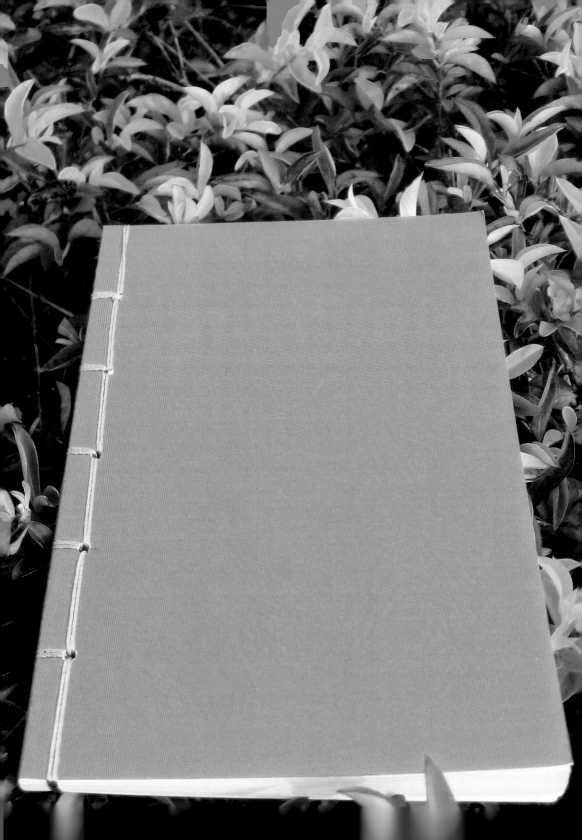

〔一起來做復古的線裝書〕
thread-bound book
沉靜墨香線裝書

是誰打翻黑墨成潑墨？

　　資訊不斷充斥生活空間的年代裡，人們或許已然忘記甚麼叫線裝書，甚麼是古籍讀本了。如果線裝書的消失，是以某種科技向前推進的原因為理由，那麼人們的閱讀習慣也必然相對在科技不斷向前推進的同時，承受不再擁有墨香，不再聽聞可以輕易朗朗上口的詩文聲了。

　　線裝書的確已經不存在，線裝書只出現在國家圖書館的珍藏櫃裡，不能觸摸，不能翻閱，只能用眼睛輕輕靜靜瀏覽那個僅在私塾年代的學堂裡才能看見的善本風采。

　　這是一種奇怪的念頭，為甚麼線裝書會消失？

　　消失的豈止是美的書籍，還有美的文化。

　　是誰打翻黑墨汁，讓線裝書渲染成一片虛幻的潑墨圖像？是誰把這美麗的書冊隱藏起來？又是誰讓飄瀟淡筆描繪玄宮園在晨霧中半隱半現，池面漂浮疏落水草的美妙詞句，投影成不復得見的虛無飄渺？

　　真實的線裝古籍比想像的還鮮明耀眼，那種迴盪在盎然古意的氣氛，好像一幅強調水墨畫法的真畫景一樣，給人一種調和的安定感動。

　　曾經，私塾的學童用她讀書做眉批，浪漫的詩人用她填上動人的詩詞俳句，商家小舖的掌櫃用她記帳；陳舊般的古紙泛著濃濃的筆墨香，那一本繫著棉線麻繩裝幀而成的古籍善本書，記載著厚重的歷史文化。

　　私塾已成過去，線裝書也已不復得見，每天嘻嘻哈哈進學校讀書的學童，被迫背負著一本本沉甸甸的教科讀本，鼻樑上懸掛著一副近視眼鏡，吱吱嗚嗚讀著字體斗大的天這麼黑風這麼大爸爸捕魚去。

　　也許那真是一種對已然消失的古意，幻覺似的憑弔，幻影終究感覺不出真實線裝書的美，美

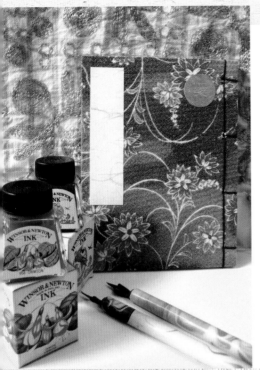

不曾墜落，線裝書的手藝或許沒有失傳，汗牛充棟的書架下，必然仍有幾本真實的線裝書，從不被留意的角落底處，閃爍出耀眼的斑斕色澤。

就是這樣，線裝書好比沉寂在時空變化無窮的歲月裡，一艘滿載文化美學的巨大金船，航行在學涯無邊的汪洋中，雖然冷清，卻獨樹一幟，美不勝收。

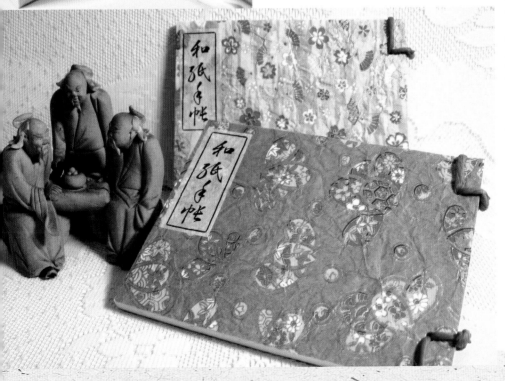

線裝書的製作材料

　　第一款：書衣用紙（單色紙或圖案紙）、內文紙（影印用紙或列印用紙）、細麻繩（棉繩）、小孔打孔機（扁鑽）、粗孔針。

　　第二款：書衣用紙（單色紙或圖案紙）、棉紙（宣紙）、細麻繩（棉繩）、小孔打孔機（扁鑽）、粗孔針。

動手做線裝書（漢文書、和風書兩種）

☞ 工具和材料

線裝書的主要工具是打孔機和小扁鑽，用來打孔；打孔前先用鉛筆畫好直線，以及丈量好打孔的正確位置，要精準喔！

☞ 棉紙或列印紙

先在準備好的內文用紙上，拿扁鑽在紙堆邊際約1公分處打洞，在右邊打洞是中式書，在左邊打洞是洋式書；一本書要打幾個洞？可視個人的美感和需求做決定，太多或太少都不好，太多，穿線累人；太少，完成後的書本易鬆弛不實。

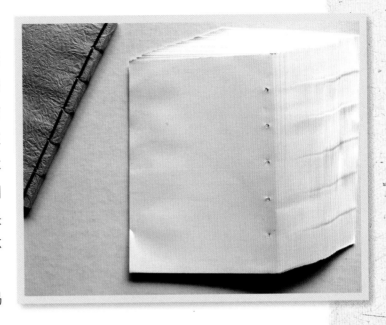

☞ 整齊的洞孔

打洞時特別留意洞孔整齊，千萬歪不得。

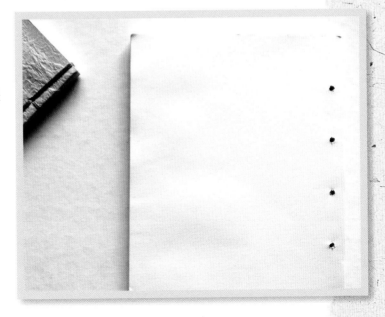

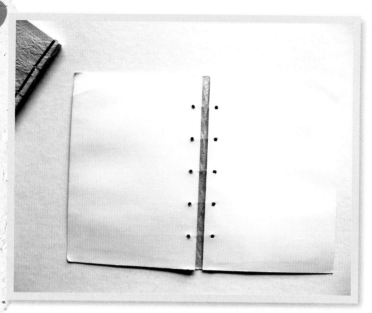

☞ 均衡的數字
按照經驗法則，
五個洞孔是25開
本書較為均衡的
數字，穿線起來
後，書本比較紮
實。

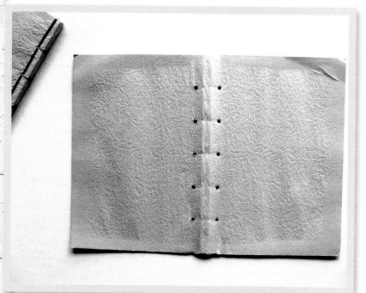

☞ 輕鬆打孔
封面紙一樣要打
孔。

☞ 天衣無縫的接合點
把打了孔的內文紙和封面紙拼合起來,以孔就孔,百分百密合,準備穿線。

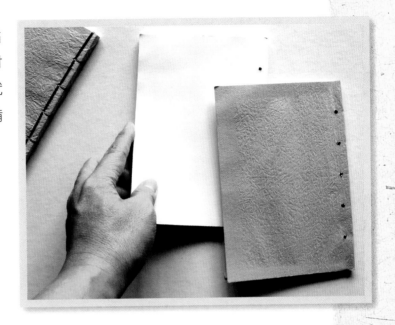

☞ 先用膠水黏合
穿線之前,可先用一般膠水,塗抹在書背上,以期增加內文紙和封面之間黏貼的緊密度。

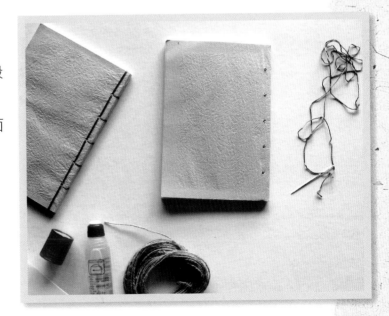

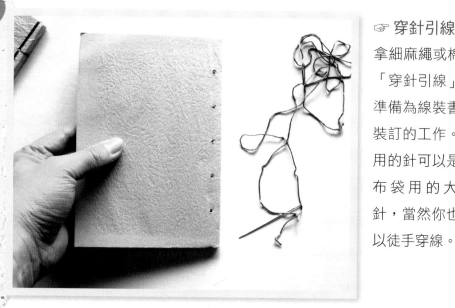

☞ 穿針引線

拿細麻繩或棉線「穿針引線」，準備為線裝書做裝訂的工作。使用的針可以是縫布袋用的大號針，當然你也可以徒手穿線。

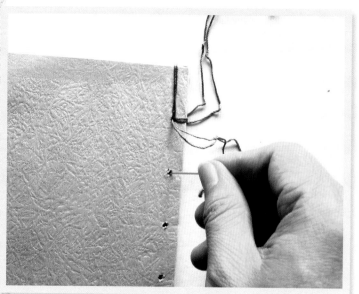

☞ 纏繞

穿線的針法為：先直行向下纏繞兩圈後再右行穿繞兩圈，直右直右，一針一針的穿引，稍微用點力拉緊，才能使書本有厚實感。

☞ 完成線裝書

如果棉線右穿，便是中式書版本的穿線法；如果棉線左穿，就是西式
書版本的穿線法。向右穿或者向左穿，端看個人的習慣和喜好而定。

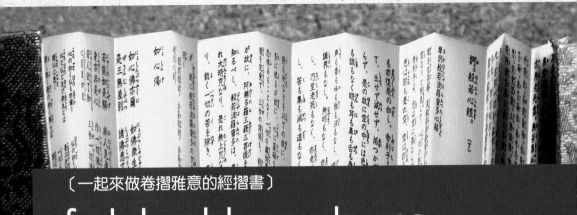

〔一起來做卷摺雅意的經摺書〕

folded brochure
飄瀟逸趣經摺書

摺起一簾幽夢

　　曾經見過比丘尼在法會誦經時，手中那一本經摺書《藥師琉璃光如來本願功德經》；曾經見過詩人用經摺本寫下一行又一行的人生詩文；曾經見過慶典活動時，主辦單位用經摺本做為貴賓到訪的簽名簿；曾經見過婚宴喜慶，熱鬧的收禮台上，年輕的新人用華麗的經摺本做為宴客佳賓留言祝福的紀念冊。

　　經摺書的出現與古代奏摺制度關係密切，奏摺是官員與皇帝私誼的交流工具，也由於是向皇帝請安問候，所以在書寫紙張和摺面上必須講究。清朝臣僚直接向皇帝呈報國家大事的機密文書，不分公私直達御前，再經皇帝閱後以硃筆批示者，稱做硃批奏摺。

　　奏摺豪華貴氣，因為是要呈獻給皇帝過目；經摺樸實無華，因為淨口真言。

　　摺摺如扇形模樣的經摺書，是一本諸法空相，不生不滅，不垢不淨，不增不減，是故空中無色，無受想行識的善本心經。

心經，觀自在；自在中，存心攤開經摺，摺摺疊疊的頁面寫著長長的無常真言。

是這樣的嗎？經摺書衍生自奏摺，自佛經，自修道人「無上甚深微妙法，百千萬劫難遭遇；我今見聞得受持，願解如來真實義。」的云云經文。

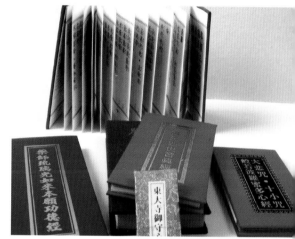

可否心經換真經，在那層層摺疊的長紙上寫下曲曲

↑日本人喜歡在經摺書上寫字

折折悄然孤寂的人生？

　　經摺書金字紅皮的老樣子，自古以來從未輕易更改，外皮被貼上一層紅豔豔的綢緞，如同喜幛一般，動人心弦，好像森林燃燒時那熊熊烈火的光芒，又好像不需經由掙脫，即可在書冊爭芳的書衣競逐中，兀自存在，兀自美麗。

　　經摺書之美，遠遠超過眾書百樣，甚至也能從使人眼花撩亂的書堆裡超脫，呈現出她獨特的風雅氣勢。

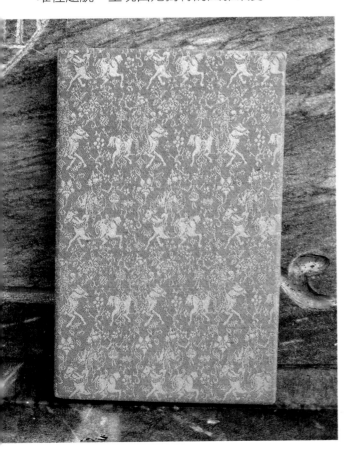

　　這樣形容經摺書並不過甚其辭，完全的沉靜，完全的樸實，摺摺疊疊中所記載的無常生命，總有某些驚奇，某些哀憐眾生的無量福咒。

　　一生懸念，在經摺本裡記它兩三筆功德，自為福澤。

　　一生空想，在經摺本裡留下三言兩語的諄諄誡語，也算一簾清清幽夢。

經摺書的製作材料

書衣用紙（單色皮紙或古典圖案的布料）、厚紙板、內文紙（厚
的棉紙或一般用紙若干張）。

動手做一本空白的經摺書（俗稱：佛經書）

☞ 準備材料
預先準備好製作經摺書
的材料，棉紙和厚紙
板，以及包裝封面的色
紙或紋布。

☞ 準備工具
除了材料，美工刀和丈
量寬度的尺都得準備
好。

☞ 切割封面包裝紙

先行切割好準備要做的
經摺書封面和內頁用紙
的尺寸大小。封面包裝
紙要比封面用厚紙板上
下左右各多出來2公分
到3公分。

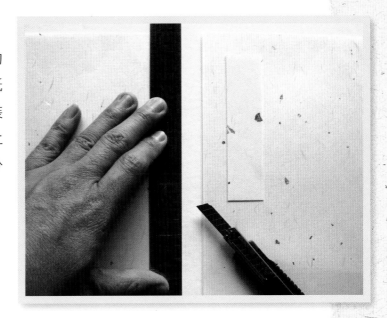

☞ 切割封面用厚紙板

經摺書封面和內頁的大
小尺寸可以一致，也可
以按開本大小不同，封
面尺寸比內頁尺寸多出
來0.3公分或0.5公分。

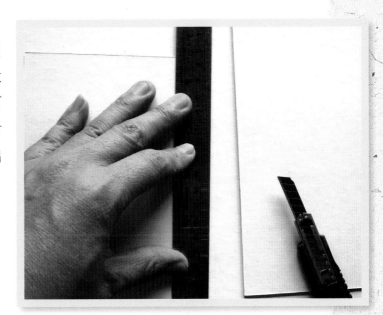

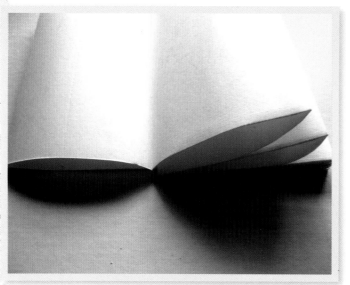

☞屏風造型的內頁

經摺書的特色即在於它的摺紙方式。把買回來的長型棉紙裁切出需求的高度後,量好每一面紙的寬度正確尺寸,然後再正向摺一次,反向摺一次,如此正反方向摺疊成屏風式造型即可。

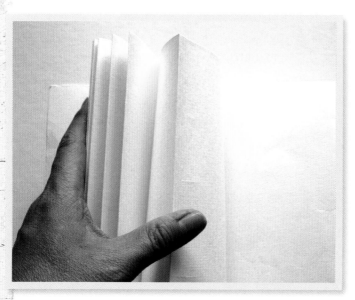

☞ 摺疊尺寸要百分百一致

正反方向摺疊成屏風式造型的內頁,正面和反面均可用來寫字。

☞ 製作封面

在包裝紙的反面,居中
黏貼厚紙板,用手掌壓
平牢固。

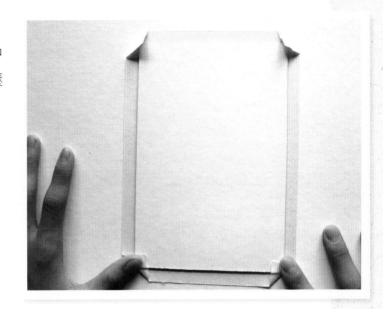

☞ 先把四角落摺起

先黏貼四個角落,亦即
摺角向內黏貼。

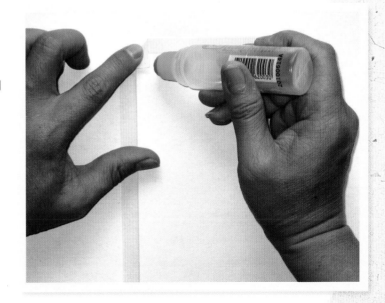

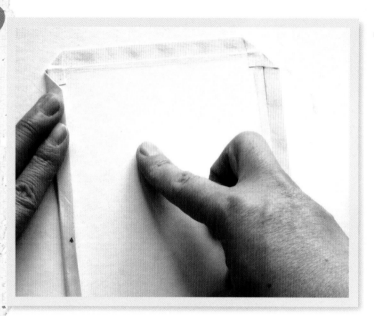

☞ 黏封四個角
把四個角落全部
黏貼牢固。

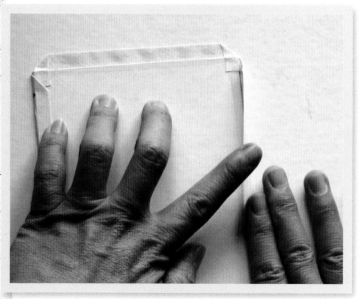

☞ 把四個邊摺
封起來
再把四周多出來
的包裝邊向內摺
疊黏貼。

☞ 其實又叫雙封面
封面和封底各做一個。

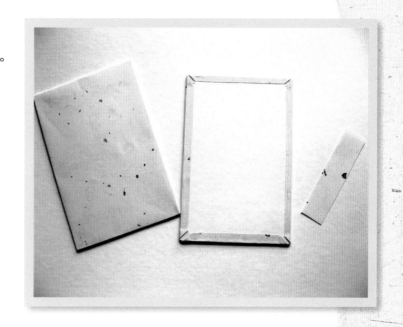

☞ 題書名
在封面左上角黏貼一張
同類型不同顏色的小
紙,供做書寫書名使
用。

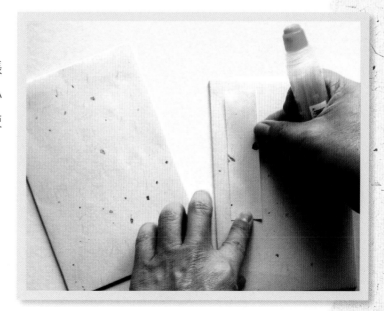

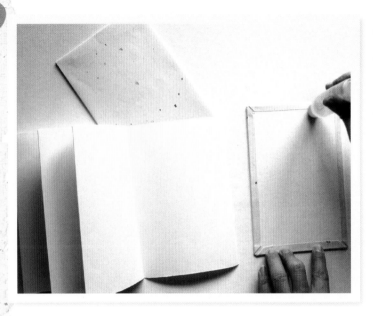

☞ **封住封面裡**
在封面裡（封面
的背面）塗上膠
水。

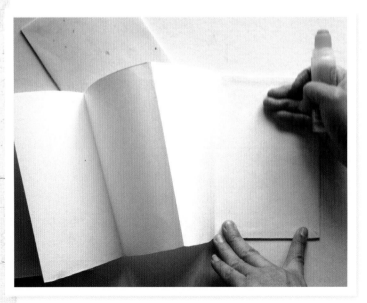

☞ **封面裡遮醜**
把摺疊好的內頁
第一面，整張對
準封面邊陲，黏
貼在封面裡，並
壓平。

☞ 封鎖封底裡
把摺疊好的內頁最後一
面，整張黏貼在封底
裡，並齊整壓平。

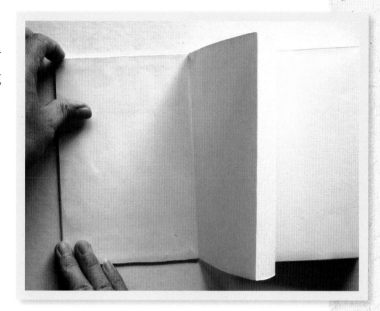

☞ 封底裡遮醜
封底裡的作法和封面裡
的作法一樣。

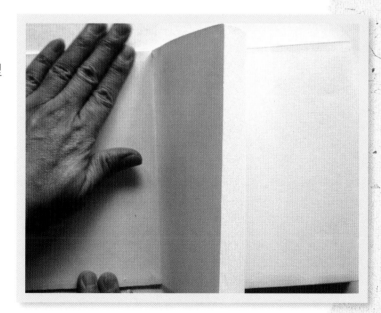

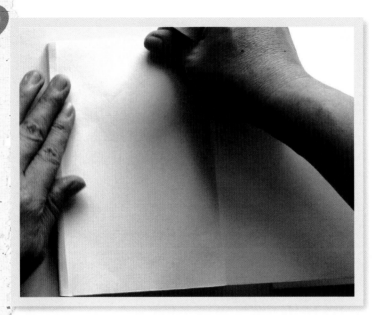

☞ 黏貼兩邊際
把兩疊內頁紙接
黏起來。其中一
疊的邊際保留1
公分，另一疊的
邊際要修切掉約
0.2公分，兩邊
黏貼之後才能和
原先的寬度一
致。

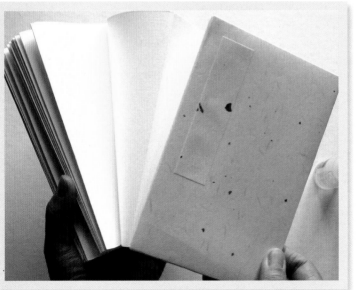

☞ 古意經摺書
相互黏貼後，即
成一本可拉長的
經摺本。

☞ 長長的經摺書
經摺本可長可厚，隨個人
需求增減內頁厚度。

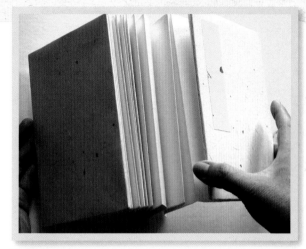

☞ 寫詩歌
經摺本可用來寫詩，寫短
文。

☞ 題字留念
經摺本可用來供做典禮活
動簽名，或者畢業題字留
念。

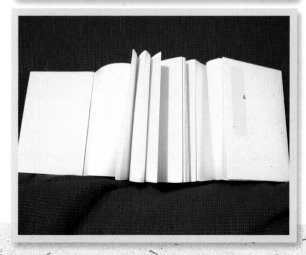

〔一起來做資料剪貼簿〕

scropbook
層遞回憶剪貼簿

對人生懷著希望

　　大學時代，他曾是社團刊物的編輯，並負責採訪工作，課業成績、社團業務兼顧得宜，學生生涯自是過得相當充實。為了豐富報導的文章更詳實、更明晰，他經常閱讀相關書籍以及直接向教授新聞學的老師討教新聞寫作的要素。

　　每一期的刊物編輯採訪差事，他都能和社團其他成員一起執行完成，對他來說，一群二十歲左右的年輕大學生聚集在社團裡研習專業科目，的確可以因為有一個共同的信念和相同的目標而成為要好的朋友。

　　社團裡的同學有一位是來自馬來西亞的僑生，他中文寫作能力不錯，而且還經常在許多報章雜誌發表作品，雖然同學間不盡然有機會拜讀他的論述作品，他卻常常利用在社團教室工作期間，教大家講馬來西亞的土話，這使得社團瀰漫著一股和諧無間的氣氛。

　　一起工作、一起討論功課、一起為了刊物的出版日而熬夜加班，

這一夥年輕的大學生相互培養出一份難得的真摯友情。

　　某一年夏天，社團的某位同學急匆匆的跑到他的住處，告訴他，回去馬來西亞過暑假的僑生在住家附近車禍身亡。

　　這個突如其來的噩耗，驚動整個社團的同仁，誰都料想不到這個食量驚人的僑生竟會用這種方式不告而別。

　　就在整理僑生留在社團的遺物時，他無意間發現一本僑生自製的剪貼簿，紅色布皮做包裝的剪貼簿裡，貼滿僑生發表在社團刊物、報紙、雜誌上的作品；剪貼得十分齊整的每一篇作品，都散發著僑生使人讚嘆不已的才情。

　　他和其他社員坐在冷清的社團教室，把剪貼簿上面的文章逐一看完。

　　當他看著一篇題名叫〈對人生懷著希望〉的文章時，眼眶不禁泛紅了起來，他想到這個食量驚人、個性開朗的同學，黝黑膚色下一張貪戀嘻笑的臉孔，那是他對於生命向來抱持樂觀的象徵。現在，社團教室再也聽不到他爽朗傻笑的呵呵聲了。

　　忽然失去遠近感覺的社團教室，還好留下一本他忘了帶回馬來西亞的剪貼簿。

　　風采奕奕的剪貼簿，留給社員懷念這個使人難忘的馬來西亞的才子。

　　紅皮包裝的剪貼簿，翩翩揚起一篇又一篇對人生懷著希望的佳構。

剪貼簿的製作材料

　　書衣用紙（單色皮紙或單色厚紙或素面布料）、厚紙板兩大兩小
（兩封面兩封底）、內文紙（白色用紙若干）、中麻繩（棉繩）、打
孔機（扁鑽）、上下塑膠栓。

動手做一本空白的剪貼簿（線裝和釘裝）

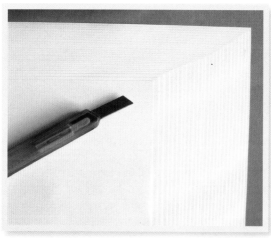

☞ 準備材料

做一本剪貼簿最重要的材
料當然是內頁紙了，A4
紙的大小最適合用來做剪
貼紙。

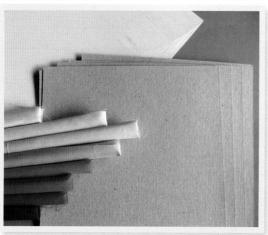

☞ 紙和布的結合

除了A4紙，厚紙板和布
料一樣是剪貼簿製作的主
要材料。

☞ 先做封面

先把厚紙板黏貼在紅布
反面，依照做書封面的
準則，先從四個角摺疊
做起。剪貼簿的封面作
法分成兩段，一段為比
內頁紙（橫式）的上下
部分各多出來0.5公分，
寬度比內頁紙少4公分；
另一段準備用來做栓鎖
的部分為4公分，封面和
栓鎖之間再留0.5公分做
翻閱時的摺溝用。封底
作法一樣。

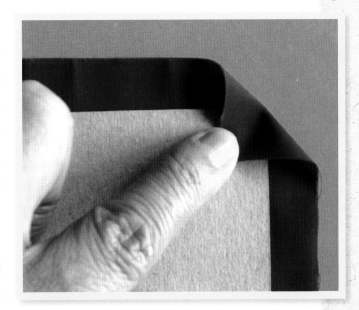

☞ 封底裡遮醜

封面的布黏貼完成後，
封底裡再黏上一張上下
右各少0.5公分的列印紙
遮醜。封底作法一樣。

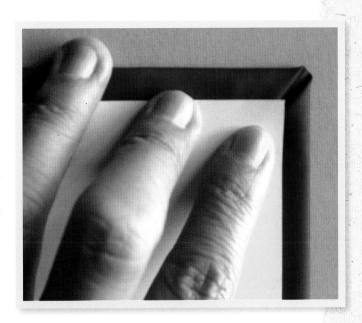

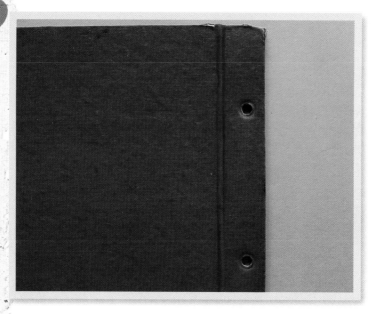

☞ 摺溝

在栓鎖這一段上面打兩個孔，即形成封面和栓鎖之間有一條摺溝。

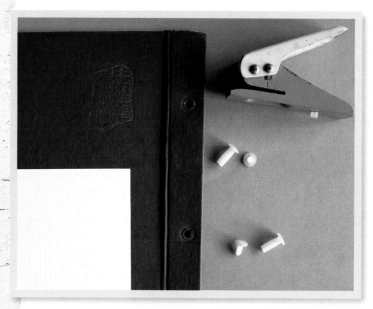

☞ 拴住內頁紙

做剪貼簿為甚麼要多出來栓鎖這一段呢？它的作用就是要用栓鎖在兩個孔裡，上封面、下封底，然後把內頁紙緊緊拴住。

☞ 栓鎖

塑膠材質的栓鎖可以到
五金行購買。

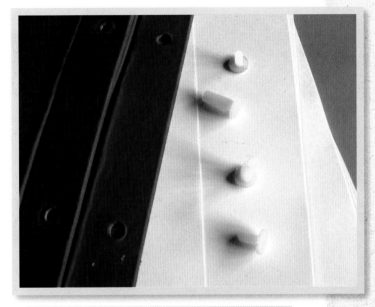

☞ 打孔

內頁紙打孔的位置要和封
面、封底打孔的位置百分
百精確吻合，如果洞孔位
置和大小丈量不準，失之
毫釐，差之千里，會使整
本剪貼簿變形。

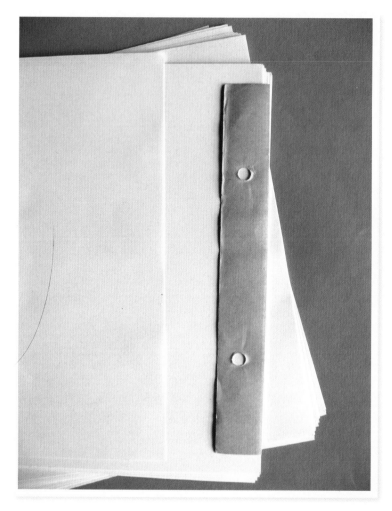

☞ 為了平衡厚度

每一張內頁紙之間，都必須穿插一張約4公分寬的同類紙，一樣打孔。

它的作用是為了避免將來在內頁紙黏貼剪報資料時，不致產生左厚右

薄的現象。

☞ 上鎖

開始在右段部位加上栓
鎖。

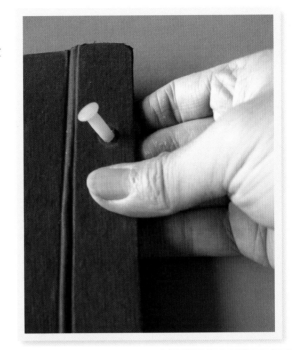

☞ 對準洞孔

拴鎖時，一定要把封
面、內頁紙和封底的洞
孔對準再下手拴緊。

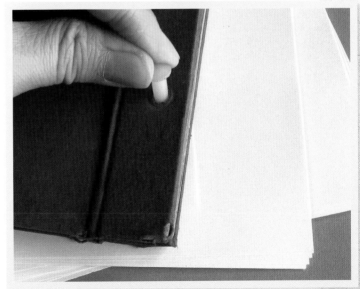

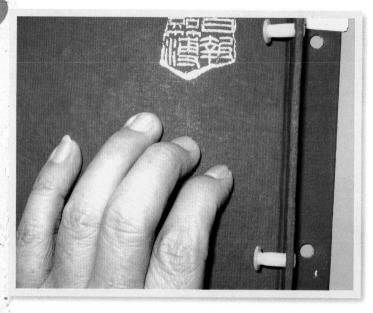

☞ 兩副栓鎖
栓鎖為一副兩
個,一個從上,
一個由下,兩相
結合即可鎖住。

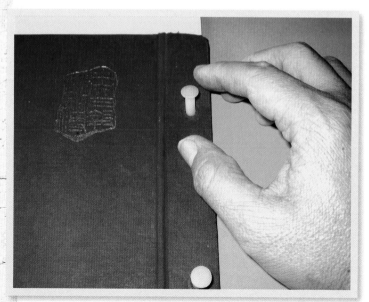

☞ 螺旋狀栓鎖
栓鎖為螺旋狀的
樣式,買塑膠材
質即可。

☞ 剪報資料

小學生在剪貼簿上剪輯
和黏貼各種剪報資料。

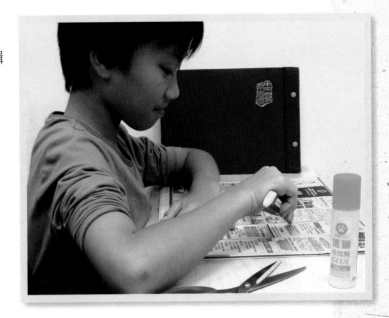

☞ 完成剪貼簿

完成後的剪貼簿，封
面、摺溝和栓鎖段的總
寬度跟A4紙的寬度一
樣（應該說，封面會比
內頁紙多出來0.3公分
至0.5公分左右）。

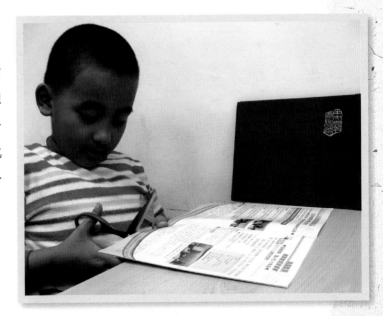

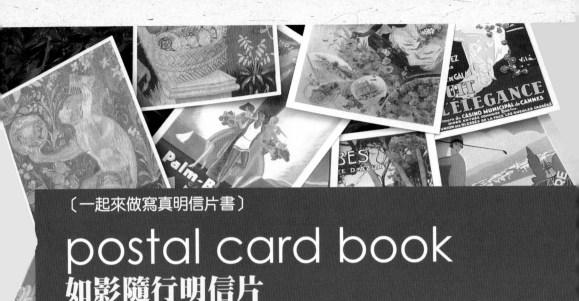

〔一起來做寫真明信片書〕

postal card book
如影隨行明信片

明信片上的鐵道傳說

他是一名廣告企劃員，喜歡旅行，喜歡搜集觀光旅遊勝地的明信片。

不知道為甚麼，明信片這個名字始終讓他心弦顫動，那些印製著都市、鄉野風光圖案的明信片，被他引伸為一種心情的溫度計，他藉由一張張明信片所意涵的旅遊行腳之樂，記憶起旅行過程的驚奇或是歡喜。

就像人生許多回憶那樣，他選擇在明信片上躍動的片段影像，感受備覺新鮮的回顧滋味。

不論歐洲、美洲、日本，許多次旅行的悠閒經過，如今依舊歷歷在目，也許是沒有目的地的出走，也許是詳細計劃後的出走，他旅行的唯一目標，單純到只在腦子裡裝填著出去走走和解放困阨的簡單念頭。

他喜歡在旅途中搭乘火車，他把一切旅遊之美寄託在火車上，從熟悉的車站到陌生的車站，汽笛聲、雜沓的人聲、擴音器傳來的廣播

聲，以及火車行駛過鄉野的田園景色，都散發出搭乘火車旅行的浪漫情懷。

這是十分奇特的想法，他信賴火車能夠神奇的將他一步步推向未知的神秘旅程，然後滿載他舒坦的情緒，穿梭過一站又一站慢駛的悠揚心情，去會見旅驛中識或不識的某個女子。

想到搭乘火車出遊，每一次他的胸口都會怦怦然發出一如展翅遠颺的跳動感受，尤其，他習慣每到任何一個知名或不知名的旅遊景點時，必定會在他預先購買好的一式兩份的明信片空白處，蓋上旅遊點的紀念戳章；在每一張不同圖案的明信片背面，蓋上不同設計圖的景點戳章，都會讓他產生無法名狀的親切感動。

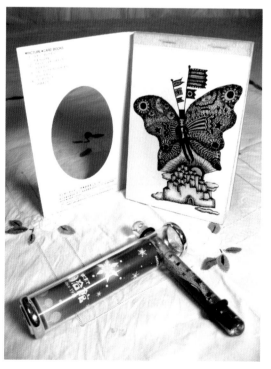

後來，他把這些記載著旅遊心情，蓋有景點戳章的明信片，取出其中一份當成禮物，分別寄送給知心好友。

無論如何，那是記錄著他多年來走遍天涯海角的旅遊寫照，非得好好和朋友們分享不可。

接受他餽寄明信片的朋友，十分訝異於他細膩的心思。

現在，他開始整理多年來旅行拍照的成品，他選擇將這些精彩絕倫的相片印製成一張張明信片，然後集結成冊。

該出發了，這一次，他要繼續悠閒的鐵道之旅，到異國某個村莊尋找傳說中的明亮。

明信片書的製作材料

　　書衣用紙（單色皮紙或單色厚紙或素面布料）、厚紙板兩塊（一封面、一封底）、內文紙（白色厚紙或相紙若干張）、書背寒冷紗布。

動手做寫真明信片書（裝進自己的照片倩影）

☞ 找電腦幫忙

做寫真明信片書一定得藉由電腦幫忙處理圖片。先把拍好的相片輸入電腦的圖檔裡。

☞ 修整相片

把每一張相片調出來檢查，並做修整，把相片四周不好看的部分一一裁剪掉。

☞ 慎選相片

上窮碧落下黃泉，動手動腳找資料，利用電腦選取最佳圖像。

☞ 準備列印

把所有精選的相片彙集起來，設定為明信片大小尺寸的格式，準備列印。

☞ 挑選好相紙

利用列表機列印出經過尺寸調整好的相片。當然，列印時一定要慎選品質高檔的相紙使用。

☞ 突顯色彩

黑白相片和彩色相片最
好分別重組列印，色彩
才能明顯突出。

☞ 自製信封套

寫真明信片可以用自製
封套，把同一類相片組
合裝在一起。

☞ 他山之石

參考旅行時從各地買回來的風景明信片，看看別人是怎樣設計印製明信片的。

☞ 各種樣式

寫真明信片書有的是裝進自製信封套，有的是用書籍的裝訂方式，裁製成一本小冊。

☞ 橫式明信片

這是利用自製信封裝進
橫式明信片的作法之
一。

☞ 直式明信片

這是利用自製信封裝進直
式明信片的作法之一。

☞ 書冊型明信片
這是書冊型的寫真
明信片，明信片的
反面必須製作設計
和列印可供書寫收
信人地址、寄信人
地址和黏貼郵票位
置的文案。

☞ 外觀設計
寫真明信片書的外觀設計
非常重要，它必須做到能
突顯出整本明信片書的特
性和特色。

☞ 系統整理

因為是寫真書，所以相片圖案必須清晰，用紙必須考究，列印時才能
印製出上乘的作品。

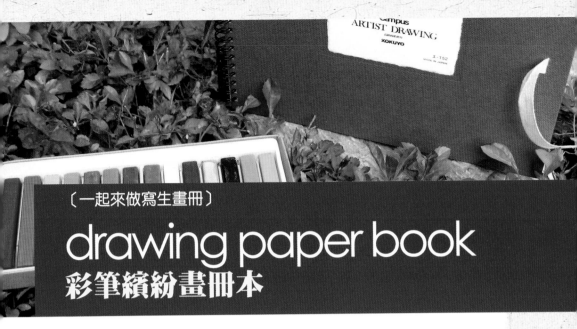

〔一起來做寫生畫冊〕
drawing paper book
彩筆繽紛畫冊本

抹上午后一陣清風

他經常隻身步行到深山部落作畫，他喜歡一個人沉浸在大自然之中，從山林雲霧無窮的變化，以某種安定的形式，感受生命存在的意義和價值。

雖然這樣説，他仍曾經幾度擱下手中的畫筆，不想因為專心作畫的緣故，而忽略掉眼前自然美景帶來不可思議的精巧模樣。

河畔夏草繁茂，林間闃無人影，不斷變化的雲來霧去，時時呈現在他眼前，使他禁不住讚嘆起這些令人難以置信、美麗的山河風光。

連他自己都説不清，為甚麼特別喜歡到部落裡來作畫？也記不得究竟已經為這些難以捉摸的部落景色，畫過多少本畫冊了？甚至，就算是折回生活的都市空間時，他還是覺得部落的一草一木無所不在，他想過乾脆住進部落裡來，部落的晨星午霧似乎只侷限於他在作畫時，才顯現出獨特的飄逸之美，和善之真。

為了這些美，他一個月之間總要進出部落好幾回，但不論為這片

美麗的山林畫出多少幅使人讚不絕口的好畫，他對部落情有獨鍾的作為，仍不免叫村民感到十分疑惑。

也不過只是作畫罷了，為甚麼竟會讓人引起這種疑惑呢？

理由很明顯，那是因為部落裡的人從來不曾真正見過他畫冊裡的畫，到底都畫些甚麼？大概是吊橋？教堂？溪河？或者是聚集在溪河裡的巨石？

這個陌生畫家的畫和部落人想像他作的畫，形成了各自獨立的幻影，既無法相互交流，又不能相互侵犯，隔離似的猜疑，把一件單純的寫生作畫的事，搞得支離破碎。

他只是偏愛部落原始的自然美景呀！

若說部落裡的人對他的行為感到疑惑，那也是和任何壞的念頭或任何陰謀動機無關，他就是單純的到部落作畫而已！

直到有一天，當他裸身潛在溪河上游無人之處游泳時，一個頑皮的年輕部落人，趁著從山頂工寮下來的當兒，側身躡手躡腳接近他放置畫冊的地方，小心翼翼打開他的畫冊；畫冊裡面除了幾張大自然風景的水彩畫之外，其餘的畫像全都是同個女人的素描圖樣，時而穿著簡單的衣裳站在竹林間，時而一絲未掛，騷首弄姿的躺臥在岩石上。

年輕人猛然驚覺畫冊裡的那個美女，正是六部落的利瑪。

那個身材妖冶的山地女人。

畫冊本的製作材料

　　書衣用紙（單色皮紙或單色厚紙或素面布料）、厚紙板兩塊（一封面、一封底）、內文紙（白色圖畫紙若干張）、打孔機、環帶式鐵圈。

動手做畫冊本（精裝本）

☞ 準備材料
預先準備好畫冊的封面用厚紙板。

☞ 準備材料
如果是要做書法、國畫畫冊，就準備棉紙；如果是要做素描、水彩畫畫冊，就準備圖畫紙。

☞ 封面用紙
畫冊的封面用紙最
好選擇皮紙或棉織
布、麻織布。

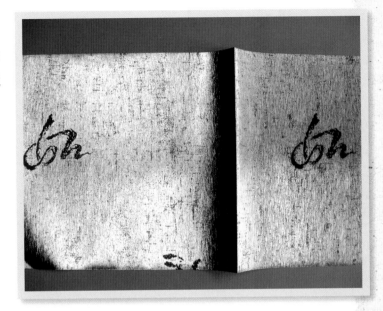

☞ 封面用紙
皮紙的外觀摸起來
很像皮質,又不易
破損,非常適用於
畫冊封面。

☞ 封面用紙
這是厚的和紙,外觀多皺摺,用起來很有藝術感。

☞ 打洞裝訂
畫冊翻閱的機會和次數較多,因此大都採取環帶式裝訂,這種打洞裝訂方式,可以到大型影印店,請店家幫忙處理。

☞ 粗的棉織布
用粗棉織布做封面，
別有一番風雅滋味。

☞ 環帶式裝訂
用環帶式裝訂，使
得畫冊在使用上更
具實用性、美觀
性。

☞ 畫冊的封面
尺寸
記住，畫冊的封
面尺寸比內頁用
圖畫紙的尺寸，
上、下、左三
邊要多出0.5公
分；封底的尺寸
上、下、右三
邊，同樣要多出
0.5公分。

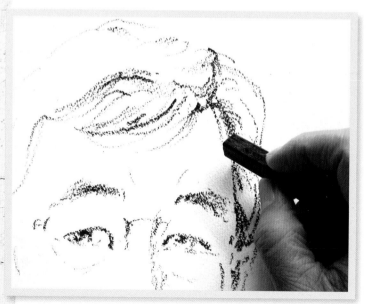

☞ 作畫了
開始作畫了，畫
人像，用素描。

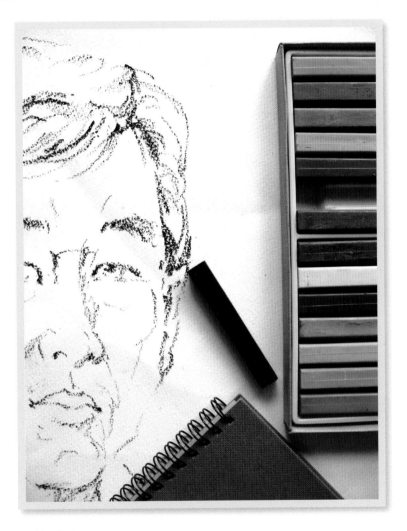

☞ 畫冊的功用

用畫冊作畫的功用，是為了能有效保存塗鴉的所有作品。

☞ 綁紮畫冊
在畫冊右邊中心
點繫上一塊細長
布條，供做綁紮
畫冊使用，不致
使它散開。

☞ 橫式小畫冊
做一本25開橫式
的小畫冊，可供
旅行時隨意作
畫、記錄，方便
攜帶，方便使
用。

☞ 美術課作畫

冊子型的畫冊，裝進書包好方便，美術課時最好用了。

HOTEL
Ryokusuitei
SENDAI·AKIU HOT SPRINGS·THE SPA OF SKY AND FIRELIGHT

へぇー いいわね〜

このあいだ家族みんなで
温泉行って来たのよ〜

notepaper
紙短情長便條本

隻字片語隨手記

　　她是班上出名最愛傳遞紙條的人，借用修正液要寫便條、下課休息上福利社要寫便條、講別人閒事也寫便條，就連星期天和家人一起到金山海邊出遊也要寫便條。

　　她說寫便條的習慣是受到媽媽的影響。

　　媽媽喜歡用便條傳達事情，是從她讀小學懂得識字時就開始了；學習國字的那幾年間，可說是她和便條最親近的時刻，也是最能享受到一張小小的紙條，可以成為大人和她之間做為橋樑的溝通管道。

　　每天放學回家後，她會習慣先到餐桌上拿媽媽出門前留下來的便條紙，看看她今天交代的事情到底是甚麼？是要她等媽媽回家後才吃飯呢？自己先到冰箱裡拿水果吃？先把今天的功課寫完再看卡通？記得把門關好！或者是回到家裡記得馬上打電話給爸爸媽媽報平安？

　　媽媽在便條紙所有表現出來的叮嚀關懷，使她學習到毫不畏怯的生活態度，這時，恰巧國語科老師正教同學們認識「便條的寫作」，

老師説：「便條是簡便的書信字條，內容力求簡單扼要，通常是用一張小紙條，寫下簡明扼要的事由，置於對方容易見到的地方，或請人轉交送達對方，不需要信封，也不用郵資。末尾註明姓名、日期和時間即可。」

老師還特別提出便條寫作時的注意事項：

1.便條是寫給熟悉的人或朋友看的，對新認識的人和長輩，不宜使用。

2.使用便條是為了方便。拿一張紙條把自己的意思用簡單的文字寫下來交給對方，所以應酬式的客套話不必寫。

3.便條的內容，説的是日常生活的小事情，或臨時發生的狀況，由於時間緊迫，直接明瞭的表達意思就可以了。

4.內容力求簡單，也可以分條來寫。

5.寫便條的時候，通常不必寫年、月，有時候只寫日期或時間。

她按照老師的教導，依樣畫葫蘆的寫了張便條留言給媽媽：

媽媽：我要到淑惠家討論明天同樂會演出的事情，預定五點半就會回家。淑惠家的電話是○○○○○○○，我會注意安全，請您別擔心。

<div align="right">女兒敬上　　六月三日下午四時</div>

　　透過便條紙的書寫訓練，她對於文字和寫作開始產生濃厚的興趣，她和便條寫作有著相互的關愛，便條激勵她寫出漂亮的文字，使她懂得從便條寫作中瞭解人與人之間溝通的另一種方式。

便條本的製作材料

　　書衣用紙（單色皮紙或單色厚紙或素面布料）、厚紙板三塊（一封面、一封底、一書背）、內文紙（白色厚紙或相紙若干張）、書背網布。

動手做便條本

☞ 準備材料
準備好做便條本的封面、封底厚紙板。

☞ 準備材料
把厚紙板裁切出理想中的尺寸大小。

☞ 封面製作

用和紙或包裝紙，
黏貼到尺寸大小一
樣的厚紙板上，橫
條狀的厚紙板是準
備用來放在紙頭上
面，當書背使用。

☞ 紙的材質

便條本的內頁用
紙，可隨自己的喜
好選擇各種顏色的
材質。

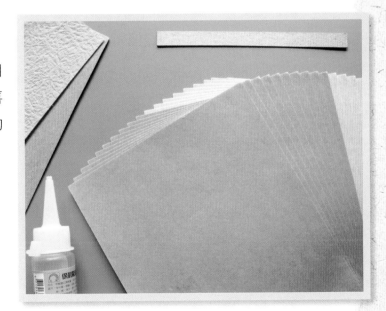

☞ 黏貼封面
便條紙的封面和
封底黏貼上自己
喜歡的紙品和圖
騰，封面裡和封
底裡則黏貼白色
的列印紙即可。

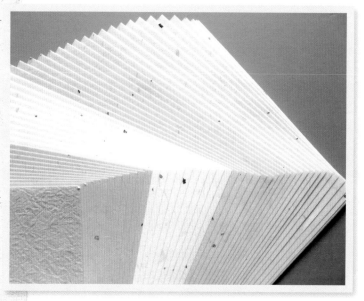

☞ 好看的封面紙
封面用紙的特殊性
在於它是門面，所
以寧可選擇多樣化
的紙張使用，比較
能做出好看的便條
本，樣子好看，有
時甚至捨不得用它
呢！

☞ 完成便條本
在裁切整齊的紙頭上黏貼橫條的厚紙板，便條本便完成了。

☞ 靈感泉湧
親手做出一本自己喜歡的，具有獨特風格的便條本，連書寫便條文字時，都會暗自竊笑，怎麼靈感特別豐沛唷！

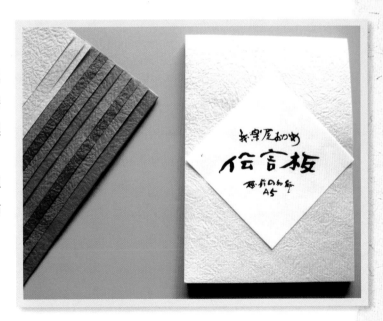

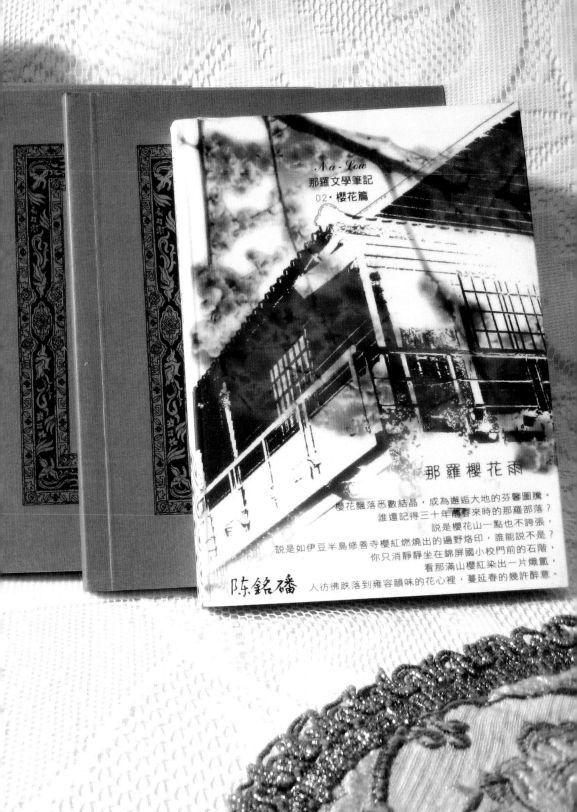

Na-Low
那羅文學筆記
02·櫻花篇

那羅櫻花雨

櫻花飄落悉數結晶，成為邂逅大地的芬馨圖騰。
誰還記得三十年萌春來時的那羅部落？
說是櫻花山一點也不誇張，
說是如伊豆半島修善寺櫻紅燃燒出的遍野烙印，誰能說不是？
你只消靜靜靜坐在錦屏國小校門前的石階，
看那滿山櫻紅染出一片熾氳，

陈銘磻　人彷彿跌落到雍容韻味的花心裡，蔓延春的幾許醉意。

Na-Low softback
那羅文學筆記本

　　2004年初夏，我在吹拂沁涼微風的尖石鄉那羅部落，因緣遇見一群來自企業界的精英，大約二十餘位喜愛山林的商場男人，視部落的一石一鳥、一草一木都是生命的奇蹟，放眼滿山芬芳的野花樹叢，傳達森林特有的寧謐與詭譎氛圍，使人身處群山之中，不覺感到無常生命，仍可擁住片刻清暢的舒坦心境，可也幸福。

　　對待生命本該如此清澈，生命原該如種樹人一樣，用愛將樹苗種植大地，讓四時飄送喜悅。

　　如果樹苗可以種植在土地上蔚成森林；如果花苗可以在土地上綻開不同色彩的豔麗花朵，那麼，夢一樣可以被墾殖到土地，隨風綻放出多樣形貌的生命經義。

　　我喜歡種植夢境的人，就像無意間在部落遇見的這一群企業家，築夢成真的斥資捐款，把美麗的夢境化成具體的形象一般，為遭逢災變後的那羅部落建構一座霧中飄散文學孤獨之美的夢屋，這座白色玻璃屋，象徵把文學種在土地上的可能性，我們為她取名「那羅文學屋」。

↓那羅文學屋內部　　　　　　　　　　↓全台最大的書冊高220公分，在那羅文學屋

　　文學是朵花，是土地芬芳最美的三色堇，是彩葉草變化無窮的自然奇妙，我在陽光的流蘇間隙裡，看見文學種在土地上的耀眼奪目。

　　那羅文學屋落成當天，我們製作了一套共十本的「那羅文學作家筆記本」，分送給與會朋友，這十本掌中型的小筆記本，寬9公分、高12.3公分，精緻巧雅，朋友們愛不釋手。

　　自製小巧的筆記本，果然受歡迎。

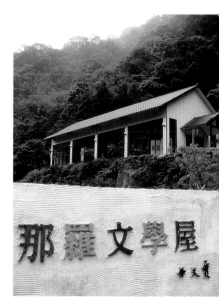

自製的那羅文學作家筆記本

部落篇

古蒙仁　黑色的部落

櫻花篇

陳銘磻　那羅櫻花雨

關懷篇
吳念真　在天之涯

鯝魚篇
林文義　鯝魚的泰雅

吊橋篇
劉克襄　北角吊橋

綠水篇
蔡素芬 想起那羅

歌聲篇
愛 亞 應是歸夢

落英篇
管 管 尖石桃花源

自由篇
里慕伊阿紀　大樹

山脈篇
白　靈　大霸尖山

認識古書：懷幽氣味的古籍
knows the ancient book

甚麼叫做「古籍善本」書呢？

清朝學者張之洞解釋為：一是足本，沒有刪節和缺卷、缺頁；二是精本，精校精注，錯誤極少；三是舊本，即傳世很久的木刻本、傳抄本和線裝書。

當代學者對於古籍善本則解釋為：一是年代久遠而且具有文物性；二是印刷插圖精美而且具有藝術性；三是書籍內容精闢而且具有學術資料性。

由於古籍善本是紙製品，很容易受到損毀，導致流傳下來的珍品非常少，許多中國古書和台灣古籍大部分都已絕跡，留存下來的古籍善本中，大都是孤本、珍本，存世量也不過寥寥幾部，這些數量極少的珍品，有的早被珍藏到博物館或國家圖書館裡，因此，古籍善本的價值珍貴就不難理解了。

據稱，市場上的古籍善本價格十分昂貴，按照古書拍賣場的資訊顯示，中國宋版書或更早的古籍漲幅十分驚人，大都是按頁論價而

　　不是以本論價，一頁品相上好的宋版書市場價大致在新台幣四萬元左右，換句話說，一本一百頁左右的宋版書價值可達到四百萬元左右。

　　元版書市場價與宋版書相差不是很大，明版書市場價要比宋版書低不少，清版書由於存世量較大，市場價還不是很高。從拍賣市場獲得的消息稱，一本《唐人寫經遺墨》以新台幣三百五十萬元左右成交，一本《續華嚴經疏》以新台幣一百六十萬元成交，一本《四庫全書珍本》以新台幣一百二十萬元成交，一本明朝版《陀羅尼經》以新台幣三十六萬元成交，一本清乾隆年間出版的《汪由敦詩翰》以新台幣六萬四千元成交，一本民國版《朱拓千葉蓮花造像》以新台幣兩萬二千元成交。可見喜歡古籍善本書的人口極大。

　　製作古書籍的主要材料為紙張、布料、木板和線繩，經由外觀結構的分別，古書的裝訂類別比起現代書複雜許多，現代書籍的裝訂大致分為平裝、精裝、騎馬釘、膠裝等，古書的類型和樣式就繁複許多了，包括：卷軸裝、梵夾裝、葉子、經摺裝、旋風裝、龍麟裝、蝴蝶裝、包背裝、線裝、毛裝、首頁、書根、書口、書背、書腦、書衣、封面、內封面、書名葉、護葉、副葉、書籤、金鑲玉、包角、紙捻、針孔、函套、四合套、六合套、雲字套、書別子、木匣、夾板、紙匣。

　　除此之外，古書的版面格式，也比現代書籍劃分得更仔細，更多樣化。包括：版面、版框、邊欄、單邊、雙邊、文武邊欄、版框高廣、界行、烏絲欄、墨格、朱絲欄、紅格、藍格、綠格、行款、行格、版心、中縫、象鼻、白口、黑口、花口、魚尾、白魚尾、綠魚尾、花魚尾、對魚尾、逆魚尾、順魚尾、單魚尾、雙魚尾、三魚尾、天頭、地腳、書耳。

　　至於內容結構，古書的編排著實瑣碎。包括：序、跋、凡例、目錄、卷首、卷末、附錄、插圖、牌記、版權頁、正文、卷端、小題、口題、墨等、白框、欄圍、陰文、墨蓋子、題跋、批校、眉批、藏書章。

　　古籍的製作雖然繁雜不已，但因為手工精巧細緻，加上使用的材料十分特別，所以留予他人一種充滿優雅氣質的「讀書人」氣味的感受。

製作材料：紙和布的依偎情懷
paper&clotn

　　如果有人拿著一張紙，問你這是甚麼？你一定不假思索的回答說：「是紙呀！」你說它是一張紙，它就真的只是一張紙。同樣是紙，卻因為質料不同、用途不一，所以就有不一樣的名稱；它可以成為一本書、一張卡片、一封信、一張鈔票、一只袋子、一本空白筆記本，或者是一幅巨型的海報掛圖。

　　人類發明紙的用意，主要是拿它來記錄生活萬象。

　　紙的發明，帶給人類方便的生活機能與傳承文化的特性，後代人們更在其中享受到知識、歷史和文化的傳遞，功能不可謂不大。

古紙的發明

　　紙是中國古代四大重要發明之一，在紙張還未發明之前，人們到底採用甚麼東西來做為記事材料呢？根據文獻資料的說法，最早的中國人是採用結繩來記事，相繼又以龜甲獸骨刻辭，做為敘事表達，這即是著名的「甲骨文」。而在發現青銅以後，人們又在青銅器上鑄刻

銘義，叫「金文」或「鐘鼎文」。之後，把字刻寫在竹、木削成的段片上，學者稱之為「竹木簡」，那些較寬厚的竹木片又稱為「牘」。當然，也有人將文字書寫在絲綢織品的縑帛上。

↑結繩(取材自國家圖書館)

先秦以前，除了以上記事材料之外，從出土文物中，還發現有刻在石頭上的文字，著名的「石鼓文」即是其中一例。

歷史書告訴人們，紙是東漢蔡倫所發明的。但根據近年來中國考古學者隨著西北絲綢之路沿線考古工作的進展，發現許多西漢遺址和墓葬當中，不乏紙的遺物，而西漢在先，東漢在後，這項發掘的結果，使得蔡倫發明紙的事實，不斷被提出質疑。

↑刻木(取材自國家圖書館)

↑甲骨文(取材自國家圖書館)

↑竹簡
(取材自國家圖書館)

↑石文
(取材自國家圖書館)

↑敦煌卷軸(取材自國家圖書館)

按照出土古紙的年代順序，中國古代使用的紙大致可以分為：西漢早期的放馬灘紙，西漢中期的灞橋紙、懸泉紙、馬圈灣紙、居延紙，西漢晚期的旱灘坡紙。這些紙不但都早於東漢的蔡倫紙，而且有些紙上還留有墨跡字體，說明早在西漢即有用紙書寫文字的事實。

其中，從留傳下來的古書畫中，尚能一窺古紙的風貌。

古紙的種類

造紙的主要原料多為植物纖維，以竹與木為主，木材纖維柔韌，製成的紙，吸墨力較強；竹材纖維脆硬，製成的紙，吸墨性較弱，所以古紙又分為兩大類：

弱吸墨紙類：多由竹纖維製成，紙面較為光滑，墨汁浮於表面，不易漫開，所以色彩鮮艷。這種紙類以澄心堂紙、蜀牋、藏經紙等為代表。

強吸墨紙類：多由木質纖維製成，吸墨性強，表面生澀，墨汁一落紙，極易漫開，書寫時，常加漿或塗蠟，光彩不若牋紙鮮明，較為含蓄。這種紙類以宣紙與彷宣、毛邊紙、元書紙與棉紙等為代表。

↑棉紙

今紙的種類

　　文化用紙：資訊傳遞、文化傳承所用，所以和印刷業有密切關係，常見的文化用紙有：銅版紙、道林紙、模造紙、證券紙、印書紙、畫圖紙、招貼紙、打字紙、聖經紙、郵封紙、香菸紙、格拉辛紙、新聞紙……等。

　　工業用紙：專用來製造紙箱、紙盒、紙杯、紙盤等的紙張或紙板，因需再經加工作業，所以稱為工業用紙，常見的工業用紙有：牛皮紙板、瓦楞芯紙、塗布白紙板、灰紙板……等。

↑麻落水紙

↑日本和紙

↑紋紙

包裝用紙：專用來製造紙袋、購物袋、紙膠袋的紙張，常見的包裝用紙有：玻璃紙、包裝紙、袋用牛皮紙……等。

家庭用紙：與衛生保健或居家生活有關的用紙，常見的家庭用紙有：衛生紙、面紙、紙尿褲、餐巾紙、紙巾、醫療用紙……等。

資訊用紙：日本稱資訊用紙為情報用紙，主要是因為辦公室自動化及電腦列表機的興起，所以成為近年來快速發展的紙張，常見的資訊用紙有：非碳複寫紙、影印紙、電腦報表紙、感熱記錄紙（如傳真紙）、靜電記錄用紙……等。

↑日本和紙

特殊用紙：針對特殊用途而製造的紙張，如棉紙、宣紙、防油紙、防銹紙、鈔票紙……等。

紙張是「自己動手製作一本書」的主要材料，認識紙張的種類和用途之後，你即可在心中描繪出打算製作的書籍樣式，並且，慎選材質。

↑日本和紙

　　製作一本書，紙張和布料經常被拿來並行使用，有人選取喜歡的紙樣當封面，有些人則用喜歡的布料裁剪成封面，然後再在版面上設計各種圖樣，增添色澤。

　　紙張和布料是製作一本書依偎難捨的兩樣主要材料，自由取捨，無非讓製作出來的書本得以不褪色、不走樣。

　　你主動選擇適合的材料，不是材料選擇你。

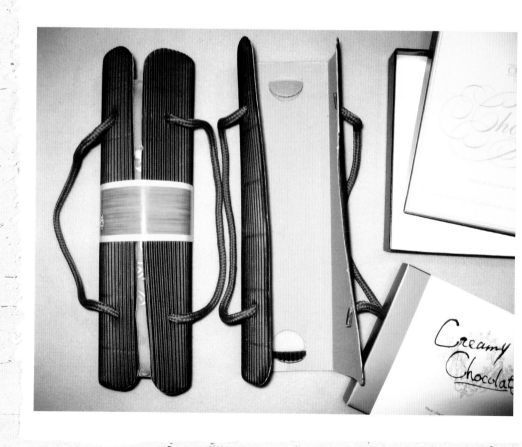

準備工具：製作一本書的材料與工具
manufacture handicraft tool

各式紙張

　　書本內文紙通常是拿電腦列印紙使用，A4開數，純白色，這種紙張到處有得買；它的尺寸規格可拿來做對摺的25開本書和對摺再對摺的50開大小的掌中書使用。

　　美術社和棉紙店才可以買得到的厚棉紙，主要用在線裝書和經摺書，卷軸式的棉紙，面積大，必須經過裁剪，才能符合自行設計的書本尺寸大小使用，線裝書和經摺書的開本大小向來不設限，可按自己喜歡的尺寸大小運用。

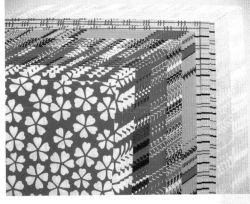

　　至於漂染各種色彩的日本和紙，或繪製有各色圖案的包裝紙，則可拿來

做為封面包裝用，日本和紙的價格較高，也可以拿來當做線裝書和經摺書的內文紙使用，拿和紙來寫詩歌、寫俳文，其意境深遠，富於情調。

厚紙板

厚紙板主要拿來用做封面的外層包裝，具保護內文的功效。經過裁切後，在厚紙板黏上好看的包裝紙，將使封面增色生輝不少。

↑厚紙板

棉布

所謂棉布指的是好看的絲綢、絨布、麻布、棉布等布料，主要用途供做封面書衣，精裝書、經摺書、線裝書均可使用。

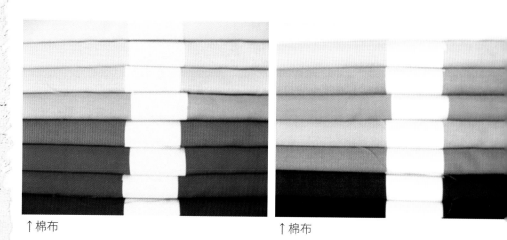

↑棉布　　　　　　　　　　↑棉布

↑不織布

不織布

　　價格便宜的不織布，通常被拿來當做精裝本書的封面內層使用較多，也就是拿它置於厚紙板和絲絨布封面之間，以期增加精裝書封面的質感，市售的精裝日記本很多都是這樣做的。

寒冷紗

　　網狀，黏貼內文書背和封面書背之間所用的一種白色網狀布。

↑緞帶

緞帶

　　緞帶主要用於書籤上，也可用於精裝書的美化，同時又可當書籤條使用。

小飾物

　　不少文具店均有販售自黏用小飾物，花草鳥獸、水果卡

↑小飾物

通等等，色彩多樣，可供用於貼在封面或書籤上，藉以增加美感氣息。

細麻繩

細麻繩主要用於線裝書，穿插繫住封面和內文紙，充滿古意。

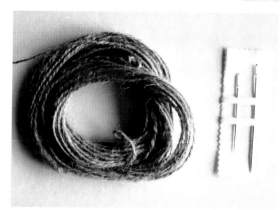

↑細麻繩和針

尺

切割紙張使用，塑膠尺或鐵尺均可。

↑尺

剪刀

剪裁紙張或布料使用。

美工刀

刀刃要厚實，用於切割厚紙板時，才不至於脆裂，但仍得小心使用，以免割傷。

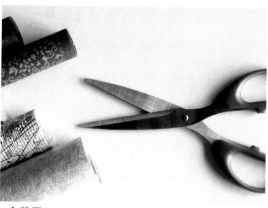

↑剪刀

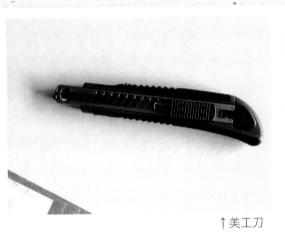

↑美工刀

↑膠水

↑平整板

膠水

一般膠水用於黏貼紙張，黏性強的強力膠水則用於黏貼書背，附著力較強，不易脫落。

平整板

小小的木條板，主要作用在撫平黏貼後的封面，以期達到平整完美的效果。當然，你也可以使用手指、手掌或塑膠尺代替平整板，只是要小心別破壞紙面美觀。

材料哪裡找？工具哪裡買？
Seeks the handicraft material

（一）樹火紀念紙博物館

　　樹火紀念紙博物館是臺灣第一家紙博物館，展出的內容有紙的文化、紙的歷史、造紙的原料，經由介紹造紙的過程，教您認識紙張、製作紙張。展覽場區共有三樓，展出方式是以靜態的實品陳列、模型展示配合現場實際的操作，讓人們瞭解紙的製作過程。

　　地址：台北市中山區長安東路二段68號

（二）誠品書店文具部

　　歐日進口紙、包裝紙、各式筆記本、記事本、信封信紙、各類文具等。

（三）台隆手創館（HANDS TAILUNG）

　　手工藝DIY的產品非常多，絕大部分為日本進口，包括：布偶毛線材料、瓷磚鋁線工藝、串珠刺繡材料、洋裁布料拼布、信封信紙卡片、和紙剪刀膠水、繩線棉線釣魚線等等。

　　微風店地址：台北市復興南路一段39號6樓（微風廣場）
　　信義店地址：台北市松高路19號5樓（新光三越A4館5樓）

（四）大創館

日系生活用品店，文具、和紙、信封信紙等，每樣價格為39元和50元兩種。

台北南京西路店：台北市南京西路近中山北路

台北站前店：台北市館前路12號4樓

台北明曜店：台北市忠孝東路四段200號11樓

台北公館店：台北市汀州路三段金石堂書店旁

板橋原宿店：板橋市中山路一段50巷22號1樓

中和環球店：中和市中山路三段122號B2F

台中德安店：台中市復興路4段184號6樓

台中中友百貨店：台中市三民路

台中廣三SOGO店：台中市中港路

台中新光三越店：台中市中港路

台中TIGER CITY店：台中市河南路

彰化裕毛屋店：彰化市曉陽路15號2樓

 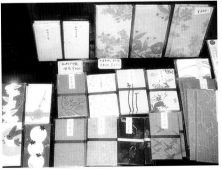

販賣紙品的商店

（五）彩遊館

日系生活用品店，文具、和紙、信封信紙等，每樣價格在39元到69元不等。

台北市南京西路32號

台北市重慶南路一段1-2號

台北市松江路151號

台北市士林區文林路167號

台北市北投區石牌路二段124號（近榮總）

台北市忠孝東路四段309號（捷運國父紀念館站）

台北市內湖區舊宗路1段188號1樓（內湖大潤發二館內）

台北縣板橋市文化路一段421巷2號（捷運新埔站1號出口）

台北縣板橋市中山路一段46號4樓（板橋誠品百貨內）

台北縣永和市永和路二段66號（頂溪捷運站1號出口旁）

桃園市經國路369號B1（桃園特易購內）

中壢市中山東路二段510號1樓（中壢家樂福內）

新竹市湳雅街97號2樓（新竹大潤發內，原湯姆龍位置）

台中市復興路四段186號6樓（德安購物中心內6樓）

台中市西屯區福星路557號B1

雲林縣斗六市雲林路2段297號1樓

嘉義市博愛路二段281號B1

高雄市前鎮區中華五路1111號2樓（高雄家樂福內）

高雄市鳳山市林森路291號2樓（高雄家樂福內）

宜蘭市民權路2段38巷6號3樓（宜蘭新月廣場內）

（六）日奧良品館

日系生活用品店，文具、和紙、信封信紙等，每樣價格為39元。

內湖店：台北市內湖區舊宗路一段188號（大潤發內湖二館）

汐止店：台北縣汐止市民峰街117號B1（惠康超市地下一樓）

台茂店：桃園縣蘆竹鄉南崁路一段112號5樓（台茂南崁家庭娛樂
　　　　購物中心）

中壢店：桃園縣中壢市中北路二段468號B1（大潤發中壢店）

中家店：桃園縣中壢市中山東路2段510號（家樂福中壢店）

龍潭店：桃園縣龍潭鄉中正路116號

文心店：台中市北屯區文心路四段601號

德安店：台中市東區復興路四段186號6樓（德安購物中心）

國光店：台中縣大里市國光路二段710號B1（大買家國光店）

員林店：彰化縣員林鎮中正路二巷90-100號1樓（愛買吉安員林店）

南投店：南投市三和三路21號（家樂福南投店）

嘉義店：嘉義市博愛路二段461號（家樂福嘉義店）

國華店：嘉義市西區國華街275號

南特店：台南市中華西路二段16號2樓（特易購台南店）

中華店：台南市中華東路1段90號

仁德店：台南縣仁德鄉仁愛村仁愛1211號2樓

中正店：台南縣永康市中正南路358號B1（家樂福台南中正店）

金銀島：高雄市前鎮區凱旋四路688號B1（金銀島購物中心）

十全店：高雄市三民區青島街131號（家樂福十全店）

建國店：高雄市三民區建國二路318號2F（高雄市臨時火車站前站）

明誠店：高雄市左營區明誠二路380號

左營店：高雄市左營區左營大路306號

自由店：高雄市左營區孟子路226號

三多店：高雄市苓雅區三多二路1號

大順店：高雄市苓雅區大順三路115號（統一大順商場）

鳳山店：高雄市鳳山市中山西路236號2樓

花蓮店：花蓮市中華路125號B1（遠東百貨FE'21花蓮店）

（七）美術社、棉紙店、金興發文具連鎖店、33學堂

（八）紙天空：台北縣淡水鎮中正路

（九）日本Tokyu Hands

日本Tokyu Hands販賣最多關於紙製品DIY的材料，尤其自製書籍的各式紙類，一應俱全；其中，位於東京都澀谷區的Tokyu Hands分店的材料最多、最齊全；出國到日本，不妨前往瀏覽、購買。

Tokyu Hands在日本的分店如下：

■北海道地區
札幌店：札幌市中央區南1條西6-4-1

■關東地區
澀谷店：東京都澀谷區宇田川町12-18

新宿店：東京都澀谷區千駄ヶ谷5-24-2

池袋店：東京都豐島區東池袋1-28-10

町田店：東京都町田市原町田4-1-17

北千住店：東京都足立區千住3-92

ららぽーと豊洲店：東京都江東區豊洲2-4-9

ナチュラボ仙川店：東京都調布市仙川町1-18-14

ナチュラボアウトパーツ丸の内店：東京都千代田區丸の内1-6-4地下1階

ホーミィルーミィ船橋店：千葉縣船橋市濱町2-1-1 1階

アウトパーツ船橋店：千葉縣船橋市濱町2-1-1 5階

橫濱店：神奈川縣橫濱市西區南幸2-13

川崎店：神奈川縣川崎市川崎區駅前本町8ダイス5F

ハンズセレクト青葉台店：神奈川縣橫濱市青葉區青葉台2-5-1青

葉台東急スクエアSouth-1別館 地下1階

■名古屋地區

名古屋店：愛知縣名古屋市中村區名駅1-1-4

名古屋ANNEX店：愛知縣名古屋市中區錦3-5-4

■關西地區

心齋橋店：大阪府大阪市中央區南船場3丁目4番12

江坂店：大阪府吹田市豊津町9-40

三宮店：兵庫縣神戶市中央區下山手通2-10-1

■九州地區

廣島店：廣島縣廣島市中區八丁堀16-10

國家圖書館出版品預行編目資料

圖解手工書入門/陳銘磻著.
－－第一版－－臺北市：老樹創意出版；
紅螞蟻圖書發行，2011.1
面　　公分－－(生活・美；4)
ISBN 978-986-6297-25-0（平裝）

1.勞作 2.工藝美術

999　　　　　　　　　　　　　　99024460

生活・美 04

圖解手工書入門

作　　者/陳銘磻
美術構成/Chris' office
校　　對/楊安妮、鍾佳穎、陳銘磻
發 行 人/賴秀珍
榮譽總監/張錦基
總 編 輯/何南輝
出　　版/老樹創意出版中心
發　　行/紅螞蟻圖書有限公司
地　　址/台北市內湖區舊宗路二段121巷28號4F
網　　站/www.e-redant.com
郵撥帳號/1604621-1　紅螞蟻圖書有限公司
電　　話/(02)2795-3656（代表號）
傳　　真/(02)2795-4100
港澳總經銷/和平圖書有限公司
地　　址/香港柴灣嘉業街12號百樂門大廈17F
電　　話/(852)2804-6687
法律顧問/許晏賓律師
印 刷 廠/鴻運彩色印刷有限公司
出版日期/2011年 1 月　第一版第一刷

定價 250 元　港幣 83 元

ISBN 978-986-6297-25-0　　　　　　Printed in Taiwan